# THE ART ISTS

더 아티스트

KB126299

# THE ARTISTS
## 더 아티스트

2015년 5월 15일 초판 발행

| | |
|---|---|
| **지 음** | 강희경 Christina H. Kang |
| **사 진** | 강재석 Jason River |
| **발행인** | 전용훈 |
| **편 집** | 장옥희 |
| **디자인** | 김선경 |

**발행처**    1984
등록번호 제313-2012-44호
주소 서울시 마포구 동교로 194 혜원빌딩 1층
전화 02-325-1984
팩스 0303-3445-1984
홈페이지 www.re1984.com
이메일 master@re1984.com

**ISBN**     979-11-85042-17-6   03600

# THE ARTISTS

작품과 함께 살아가는 뉴욕 아티스트들의 라이프스타일

뉴욕 아티스트들의 라이프스타일과 그들의 진정한 인사이드 스토리

예술에 대한 사랑과 열정이 넘치는 이들이 모여 전쟁 같은 경쟁을 치르는 뉴욕. 다양한 문화가 마치 커다란 멜팅팟 속에 녹아 있는 것 같은 이곳을 무대로 작품세계를 펼치는 아티스트들의 삶을 담았습니다. 그들의 집, 작업실 그리고 그 속에 깃든 생생한 스토리를 많은 분들께 있는 그대로 전하고 싶었기에 한 땀 한 땀 수를 놓는 마음으로 정성스레 인터뷰 내용을 정리했습니다.

뉴욕 미술계에 몸담은 오랜 시간 동안 저는 'WHY'라는 물음을 가지고, 예술작품을 컬렉션하고 함께 살아가는 10명의 뉴욕 컬렉터들의 이야기를 담아 〈더 컬렉터스The Collectors〉라는 첫 번째 책을 출간했습니다. 그리고 이제는 'WHY'에 이어 'HOW'라는 물음을 가지고, 뉴욕의 아티스트들이 어떻게 작품 활동을 하게 되었는지, 어떻게 예술의 중심이라 불리는 뉴욕 시장에서 이름을 알리게 되었는지, 그 과정에서 어떠한 어려움을 겪었고, 어떻게 극복했으며, 어떻게 생존하고 성공했는지에 대해 이야기하고자 합니다.

최근 예술을 가까이 하고, 느끼고, 공유하는 이들이 점점 늘어나는 만큼 예술작품 속에 담긴 아티스트들의 숨겨진 뒷이야기가 궁금한 분들 역시 많아졌을 거라 생각합니다. 미술 수집가, 취미로 예술을 즐기고 싶은 아트 러버, 예술 분야를 전공하고 있거나 또 미래에 전공하고 싶은 학생, 평생 예술에 대해 공부하시고 싶은 분, 미래의 아티스트를 꿈꾸는 이, 작가, 예술 전공을 하고 싶어 하는 자녀들을 둔 부모님, 모두 〈더 아티스트The Artists〉를 통해 유익한 정보를 얻고, 아트 컬렉션에 대한 건강한 호기심을 가질 수 있다면 좋겠습니다.

이 책에 소개된 10명의 아티스트들은 저에게 있어 세상에 널리 알리고 싶은 진지한 예술가이자 소중한 시간을 함께 나누는 친구이기도 합니다. 친구이기 때문에 함께 일을 하기에 곤란하거나 어려운 경우가 있지 않느냐고 간혹 걱정하는 분들이 있지만 저의 경우엔 그 반대입니다. 그들의 예술적 재능을 존경하는 딜러이자 친구로, 좋은 시간과 힘든 시간을 함께 나누며 점점 특별한 사이로 발전할 수 있었으니까요. 또 그러한 재미난 스토리를 뉴욕이라는 무대에서 서로를 격려하는 마음으로 함께했기에 이렇게 책으로 많은 분들께 전할 수 있는 기회도 가질 수 있었다고 생각합니다.

〈더 아티스트〉는 베일에 싸여 있던 뉴욕 아티스트의 집, 스튜디오로 여러분을 초대해 그들의 개성 있는 라이프스타일은 물론 생존경쟁이 심한 뉴욕에서 예술가로서 살아남기 위해 경험했던 다양한 이야기를 들려드릴 것입니다. 이 책을 통해 삶을 더 풍요롭게 하는 마법 같은 재료들을 발견하는 분들이 더 많아지기를 바랍니다. 개인 공간에 초대해 주고 진솔하게 자신의 이야기를 전해 준 멋진 아티스트 친구들에게 고맙다는 말을 전하고 싶습니다.

마지막으로 책을 만드는 과정이 저에게 많은 것을 가르쳐 준 것처럼 이 책을 읽는 분들도 무대를 관람하는 관객이 아니라 직접 무대 위에서 함께 호흡하고 나아가 무대 커튼 뒤에 숨겨진 아티스트들의 진솔한 이야기까지도 함께 하는 멋진 경험을 맛보시길 바랍니다.

# INTERVIEW LIST

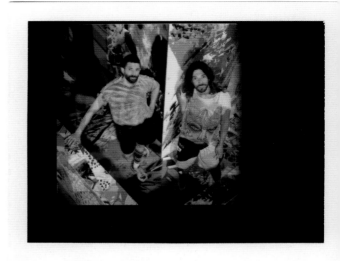

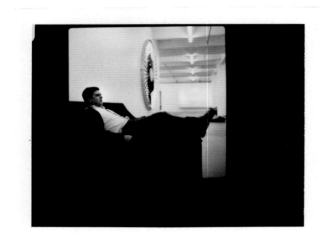

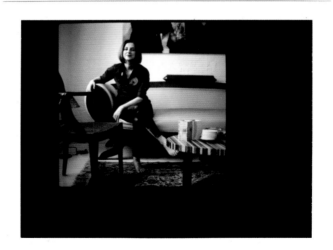

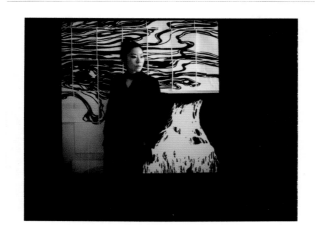

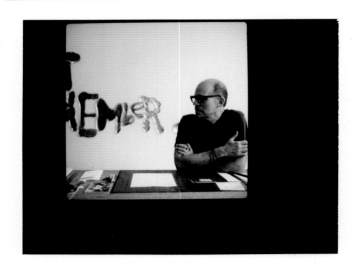

# Leo Villareal

빛으로 그려내는 아름다운 에너지

리오 빌라리얼은 뉴욕을 중심으로 활동하는 현대미술가다. 우리 삶에서 가장 근본적이고 필수적인 빛을 소재로 하고 있다. 그중에서도 흔히 볼 수 있는 LED 조명과 테크놀로지를 이용한다. 미술사를 공부한 덕분에 마크 로스코Mark Rothko나 프랭크 스텔라Frank Stella 같은 작가들로부터도 많은 영향을 받았다. 내가 리오의 작품을 처음 알게 된 것은 2008년도였다. 지금은 굵직한 대형 프로젝트들을 통해 많은 이들에게 알려진 그이지만, 당시만 해도 LED 조명을 이용한 그의 작품은 매우 신선하고 특별하게 느껴졌다. 평소 나는 예술가들도 자신의 분야에 남다른 전문성을 갖고 있어야 한다고 생각한다. 그것은 작품의 생명과 연결되기 때문이다. 리오는 이 같은 나의 지론에 딱 맞아떨어지는 작가다. 게다가 겸손하고 따뜻하기까지 하다.

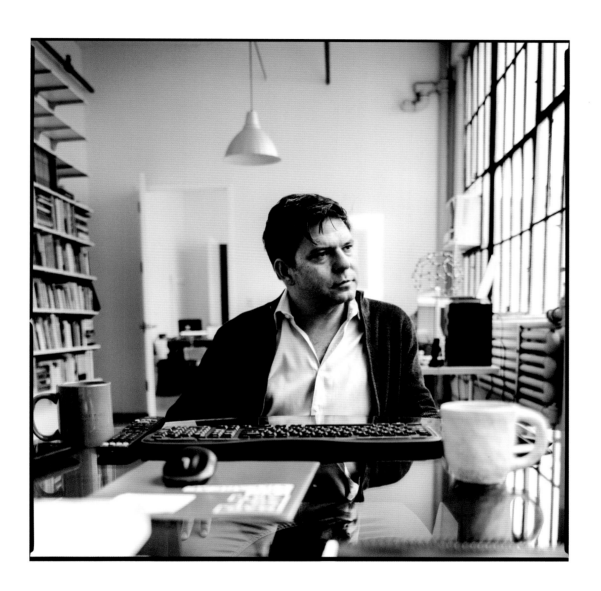

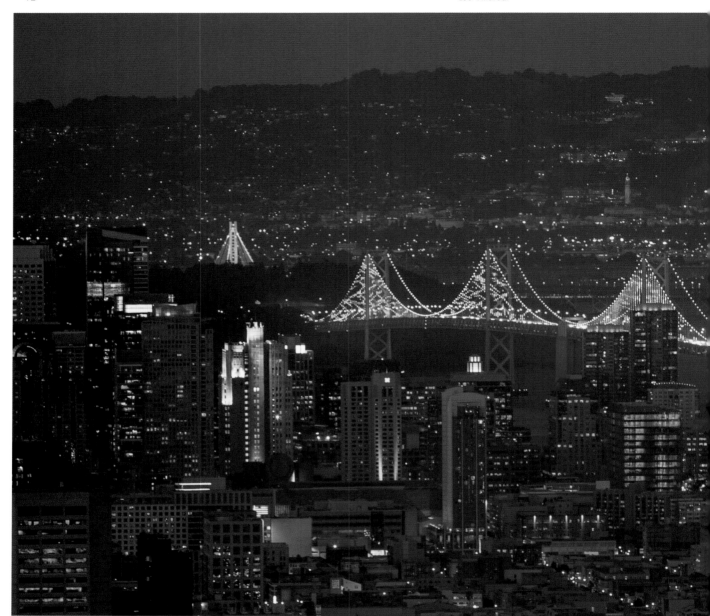

**Title** *The Bay Lights*
**Year** 2013
**Credit** Courtesy of the artist & Sandra Gering Inc., NY

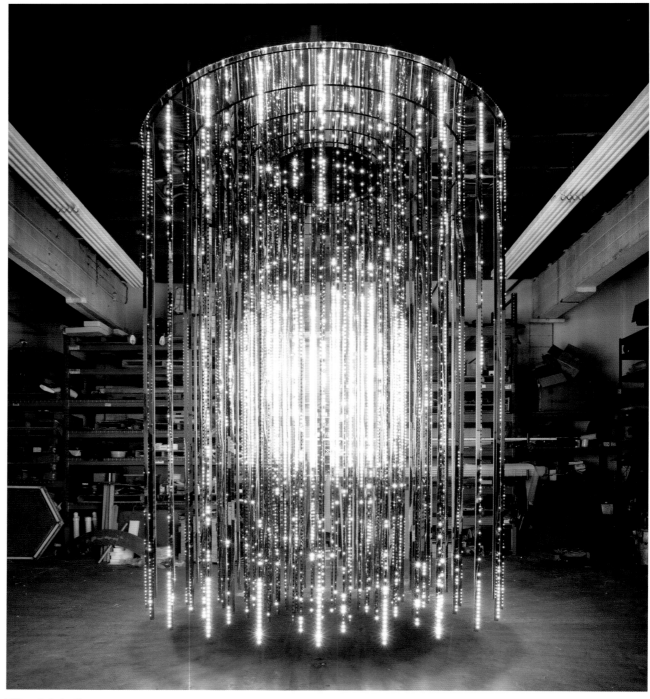

**Title** *Cylinder II*
**Year** 2012
**Credit** Courtesy of the artist & Sandra Gering Inc., NY/ Photograph by James Ewing Photography

저는 작품 속에 생명을
불어넣고 싶었고, 그 해답을
빛에서 찾았습니다.
아주 작은 양의 빛으로도
사물의 에너지는 완전히
달라질 수 있다는 것을
느꼈어요.

## 작품에 생명을 불어넣는 빛

먼저 그에게 LED로 작품을 만들겠다는 생각을 어떻게 하게 되었는지 물었다.

"1990년대 초반 빛을 이용한 조형물들은 대중에게 이제껏 느끼지 못했던 새로운 경험을 가져다주었죠. 저는 작품 속에 생명을 불어넣고 싶었고, 그 해답을 빛에서 찾았습니다. 아주 작은 양의 빛으로도 사물의 에너지는 완전히 달라질 수 있다는 것을 느꼈어요. 그리고 그 빛 속에는 사람과 사람을 연결하고, 나아가 커뮤니티를 형성하는 힘이 있다는 것도. 이것은 빛이 가진 보편적인 힘이에요. 빛은 은유적이거든요."

## 과거와 현재의 변화

지난 5년간 숨 가쁘게 많은 프로젝트를 진행해 온 그였다. 그 사이 리오의 작품세계에는 어떠한 변화가 있었을까?

"일단 작업 스케일이 굉장히 커졌죠. 대형 프로젝트들도 있었고, 국제적인 쇼들도 진행했으니까요. 헤이워드 갤러리Hayward Gallery에서 했던 라이트 쇼Light Show도 그중 하나이죠. 이때 선보였던 작품을 계기로 다양한 프로젝트들을 진행할 수 있었습니다."

## 기술이 예술이 될 수 있는 이유

리오는 작품을 통해 사람들과 소통하는 것에 가장 큰 의미를 둔다고 말했다. 예술이 세상에 존재하는 이유도 이와 마찬가지라는 것이다. 기술로 사람들과 소통하는 것이 그의 예술이라고 이해하면 좋을지 물었다.

"뉴욕 타임스퀘어를 생각해 보세요. 제 작품에 쓰인 LED와 똑같은 재료로 만들어진 전광판이죠. 하지만 댄 플래빈Dan Flavin의 작품은 어떤가요? 같은 소재를 썼지만 그 미학적인 형태는 물론, 담고 있는 메시지도 완전히 다르죠. 저 역시 마찬가지입니다. 간단히 말하자면 예술이냐, 기술이냐라는 질문은 중요하지 않다는 겁니다. 빛을 어떻게 사용했는가에 따라 완벽한 예술작품이 될 수 있다는 것이죠."

## 샌프란시스코 베이 브리지에 설치한 2만 5천 개의 조명

리오는 2013년, 샌프란시스코에 있는 베이 브리지Bay Bridge에 25,000개의 하얀 LED를 고정시켜 만든 '더 베이 라이츠The Bay Lights'라는 프로젝트를 진행했다. 이 프로젝트에 대해 좀 더 자세한 설명을 부탁했다.

"베이 브리지는 미국 샌프란시스코와 트레져 아일랜드를 연결하는 다리로, 세계에서 가장 긴 폭을 자랑합니다. 이 프로젝트는 베이 브리지 건축 75주년을 기념하기 위해 진행되었습니다. 더 많은 대중들이 제한되지 않는 공간에서 빛을 이용한 작품을 즐길 수 있게 되기를 바랐던 만큼, 모든 열정을 쏟아 부은 프로젝트였죠. 거대한 다리 전체

에 조명 시설을 설치하고, 그에 필요한 전기 그리고 조명이 깜빡이게끔 제어하는 똑똑한 데이터를 공급하는 일은 결코 단순한 작업이 아니었습니다. 하지만 사람들이 다리를 볼 때 그러한 기술에 대해 전혀 알 필요가 없게끔 기술은 철저히 숨겼습니다. 그저 빛을 바라보고, 그 자체의 아름다움을 느끼고 그것을 통해 더 많은 이들과 교감을 느끼고 본질적인 연결성을 느낄 수 있다면 그것으로 충분하다고 생각합니다."

리오가 이 작품을 만들기 위해 고려한 것은 크게 3가지다. 첫째, 교통이 이루어지는 곳이기 때문에 안전에 무엇보다 신경을 썼다고 한다. 둘째, 많은 이들의 모금으로 진행된 프로젝트이니만큼 효율적으로 비용을 쓰기 위한 고민이 있었다고 했다. 뿐만 아니

라 많은 양의 조명을 켜고 끄는데 드는 전기사용료도 산출해야 했는데, 스마트한 조명 시스템 덕분에 하루 전기료는 30달러 정도면 충분하게 설계되었다고 한다. 셋째, 무엇보다도 시간과의 싸움을 꼽았다. 작품 활동을 하는 작가이기도 하고, 한 가정의 가장이기도 하다 보니 예정된 기간 내에 끝낼 수 있도록 노력했고, 결과적으로 성공리에 마칠 수 있었다고 했다. 이러한 노력 끝에 베이 브리지는 골든 게이트 못지않은 샌프란시스코의 주요 관광지로 떠오르며 작품이 설치된 다리 주변의 관광수입을 증가시킬 뿐만 아니라 도시의 경제적 가치도 창출시키는 놀라운 효과를 가져왔다.

마크 로스코의 페인팅 작업을 연상시키듯 화려하지만 차분한 느낌이 드는 리오의 LED 작품이 설치된 스튜디오 전경

## 아버지와의 관계에서 시작된 예술에 대한 꿈

그의 대답을 듣다 보니 문득 그가 예술에 대한 꿈을 키울 수 있었던 이유는 무엇이었을지 궁금해졌다.

"아버님 덕분이죠. 어린 시절부터 항상 제 주변엔 예술작품들이 있었어요. 자연스럽게 예술을 삶의 한 부분으로 받아들이고 성장할 수 있었죠. 16살 때 고향을 떠나 로드아일랜드에 있는 보딩스쿨에 입학했는데, 그곳에서 지내며 모던 아트, 컨템포러리 아트에 매료되기 시작했어요. 아버지 역시 그때부터 관련 작품들을 수집하시기 시작하셔서 우리는 예술을 매개체로 더 가까워질 수 있었어요. 아버지는 사업을 하는 비즈니스맨이셨고, 나는 예술적이고 기술적인 것에 관심이 많은 아들이었어요. 하지만 우리가 좋아하는 것엔 많은 공통점이 있었고 그로 인해 끊임없이 서로에게 영향을 주고받을 수 있었죠. 아버지께서는 제가 관심을 보이는 것들을 최대한 많이 경험할 수 있도록 지원을 아끼지 않으셨어요. 13살이 되던 해에는 애플 컴퓨터를 선물로 사주시기도 하셨죠. 아마 살던 지역에서는 애플 컴퓨터를 소유한 첫 번째 아이였을 거예요.(웃음)"

## 새로운 작품을 향한 기대

기술은 항상 발전한다. 그의 다음 작품은 무엇을 소재로 할지 강한 궁금증이 일었다.

"미래에도 계속해서 LED를 소재로 작품을 만들지는 아직 잘 모르겠어요. 미래를 예측한다는 건 쉽지 않은 일이니까요. 그저 마음이 이끄는 대로 갈 뿐이죠. 예술이 상업화되면서 예술가들이 처한 상황은 점점 어려워지고 있어요. 그렇기에 작품에 대한 비전이 무엇보다 중요하다고 생각합니다. 비평가들의 말에 흔들리지 않는 강한 정신력이 무엇보다 필요한 것 같아요. 진실성이 담긴 작품은 조금 늦더라도 사람들에게 알려지기 마련이거든요."

리오는 기술이 계속해서 진보하는 만큼 자신의 작업 역시 다양한 형태로 변화될 수 있을 거라는 기대를 가지고 있다고 말했다. 그러한 그의 대답에서 머지않아 매우 독창적이고 혁신적인 작품이 탄생할 것 같은 강한 예감이 들었다.

"작가가 펜으로 글을 쓰는 것처럼 지금의 LED는 제 작품에서 마치 펜과 같은 역할을 하죠. 하지만 무엇을 어떻게 그리게 될지는 나 역시 정확히 알 수 없어요. 뭔가를 명확히 규정하고자 하는 것은 예술이 아니라고 생각해요. 마음에 있는 것들을 계속해서 담아내려고 노력할 뿐이죠."

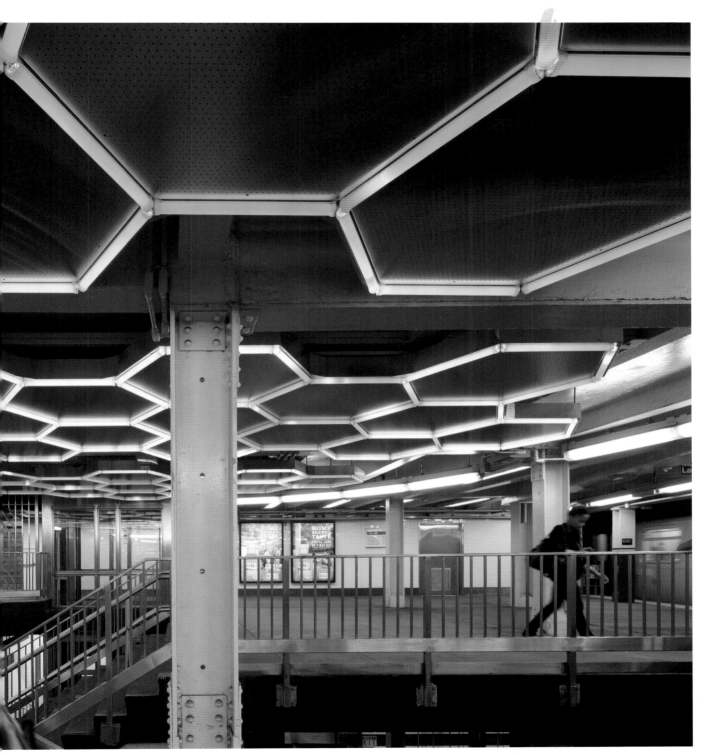

**Title** 뉴욕 Bleeker Street 지하철역에 설치된 공공미술 작품, *Hive*
**Year** 2012
**Credit** Courtesy of the artist & Sandra Gering Inc., NY / Photograph by James Ewing Photography

중앙의 구 형태 조형물은 리오 작품 중 *Buckyball* 제작을 위한 모형

제작 과정 중인 LED 작품 일부

## 각 분야의 전문가와 함께 이룬 성공적인 협업

리오는 개인 작품뿐 아니라 중국계 미국인 건축가 I. M. Pei, 초고층 건축물 설계회사로 유명한 SOM 등과 콜라보레이션한 대형 프로젝트를 함께 진행하기도 했다. 그와 관련한 좀 더 자세한 설명을 부탁했다.

"PS1, 올브라이트 녹스 뮤지엄Albright Knox Museum, 노먼 뮤지엄Norman Museum 등의 프로젝트를 훌륭한 건축가들과 함께 진행했습니다. 그중에서도 건축가 우규승 씨가 기억에 남네요. 서로의 전문분야를 인정하고 강력한 신뢰를 보내주어 함께 일하는 것이 즐거웠거든요. 두 전문가의 협업 못지않게 중요한 것이 프로젝트를 주문한 오너의 명확한 판단력인데, 맡은 작업마다 매번 명확한 결정을 내려주는 오너들과 함께해 성공적으로 진행할 수 있었습니다."

## 일과 가정생활의 균형

마지막으로 작품을 만드느라 몸이 열 개라도 모자랄 지경인 그가 가정과 일에서의 균형을 어떻게 지키는지에 대해 물었다.

"아무래도 시간에 대한 스마트한 관리가 중요합니다. 해야 할 것과 하지 말아야 할 것에 대한 전략이 필요한 거죠. 파도를 컨트롤할 수는 없지만 정확한 방향을 안다면 파도를 탈 수 있는 것처럼요. 일에서도 오차가 없어야 하기에 좋은 팀을 만나는 것이 매우 중요하죠. 그런 의미에서 저는 환상적인 큐레이터, 딜러, 후원자를 만날 수 있어 행운이었죠.(웃음)"

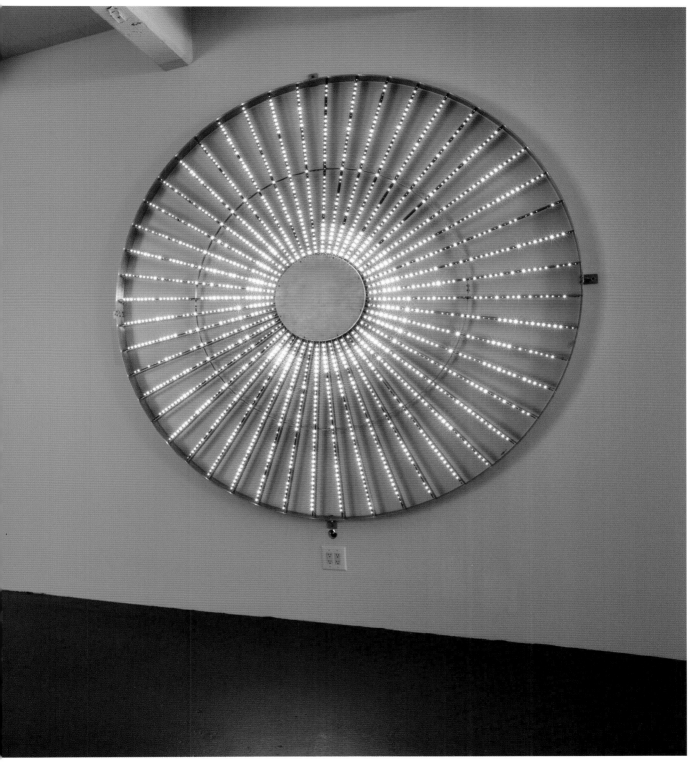

화이트 LED로 작업한 2008년 작 *Star*

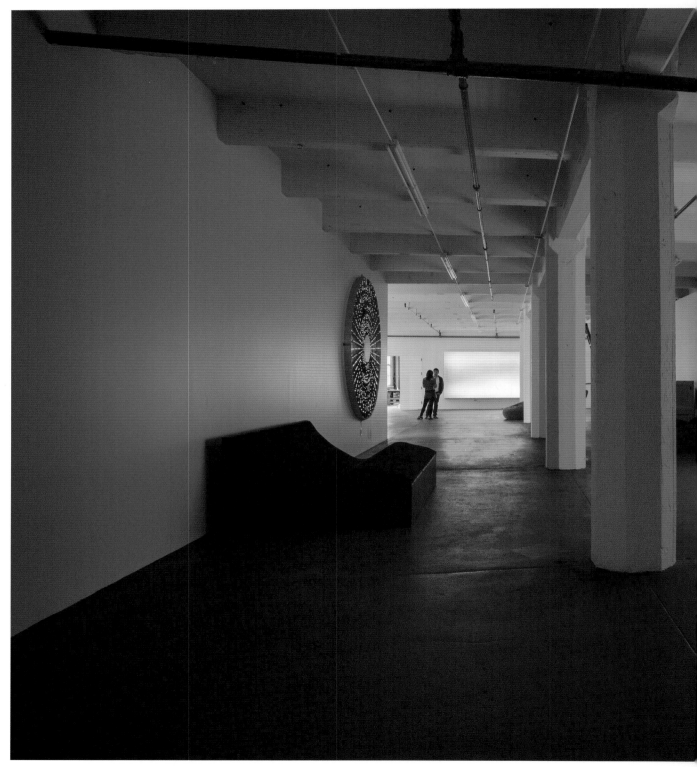

2008년도 작품인 *Star*(좌)와 *Flag*(우)가 설치된 스튜디오 전경

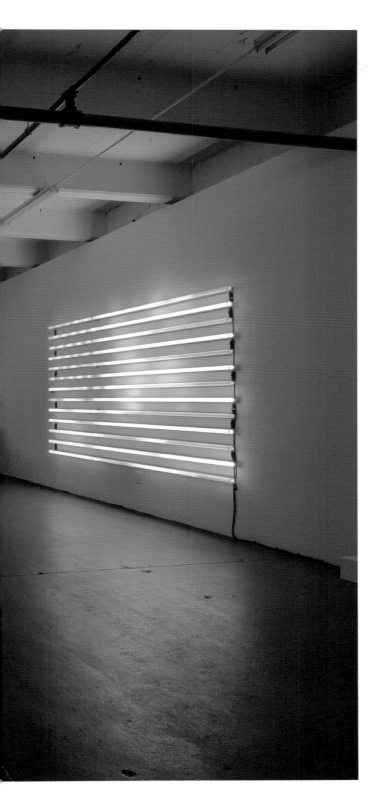

Christina H. Kang's Note

리오는 미술사를 공부한 영향으로 조명을 이용한 큰 작업뿐만
아니라 마크 로스코, 프랭크 스텔라와 같이 근대 미술에서 영
향 받은 작품들도 많이 보여 주고 있다. 그러한 이유 때문인지
기술을 기반으로 작품을 만드는 그의 작품들은 차갑게 느껴지
지 않는다. 아마도 예술에 대한 깊은 이해를 바탕으로 탄탄한
배경지식을 가지고 작품세계를 구축하기 때문이 아닐까 싶다.
앞으로도 그가 예술을, 그리고 빛을 사랑하는 많은 이들에게
따뜻한 에너지를 선사하는 아티스트로 남아 주길 기대한다.

# avaf

예술, 브랜드를 리드하다

**avaf** assume vivid astro focus는 브라질에서 태어나 뉴욕을 주 무대로 활동하는 엘리 서드브랙Eli Sudbrack과 프랑스 파리에 거주하며 활동하는 멀티미디어 아티스트 크리스토프 하메이드 피어슨 Christophe Hamaide-Pierson이 만나 듀오로 활동하는 아티스트 그룹이다. 이들은 대중문화에서 영감을 얻고 음악, 비디오, 디지털 기술을 결합한 사진, 만화, 페인팅, 조각, 설치 미술 등 다양한 작품을 선보인다. 내가 **avaf**의 작품을 처음 접한 것은 2005년 어느 아트페어에서 큐레이터인 친구 나탈리 Natalie 를 통해서였다. 매우 강렬한 인상을 주는 비주얼이었기에 오랜 시간이 지나도 쉽게 잊혀지지 않았다. 그로부터 5년 후, 나는 또 다른 친구를 통해 흥미로운 작품을 만나게 되고, 그 작품을 만든 아티스트 또한 **avaf**라는 것을 알게 되었다. 마치 운명처럼 내가 곧 그들을 만나게 되고, 함께 일하게 될 것이라고 느끼는 순간이었다.

그러한 몇 번의 우연과도 같은 인연 속에 지금의 **avaf**를 만든 엘리 서드브랙과 만날 수 있었다. 엘리는 상대방을 금방 편안하게 만들어 주는 유연한 사고의 소유자로, 유머러스하고 매우 스마트한 사람이다. 유명 브랜드와 수많은 프로젝트를 진행하며 예술을 즐기고 사랑하는 순수한 아티스트로서의 태도를 지닌 모습 역시 매우 특별하게 느껴졌다. 자신만의 세계가 확고한 아티스트들과의 협업을 통해 유니크한 작품을 탄생시키는 비결은 아마도 여기에 있는 듯했다. 뉴욕 퀸즈에 자리 잡고 있는 **avaf**의 스튜디오를 방문한 이야기를 공유한다.

© Photo by Giulio Sarchiola shot at avaf's antonella varicella arabella fiorella, an installation at Area Sacra di Largo Torre Argentina, Rome, Italy, 2008

avaf Work

**Title** *angeles veloces arcanos fugaces*
**Year** 2014
**Credit** Courtesy of the artist and the Faena Arts Center, Buenos Aires, Photo by Carolina Bonfanti

**Title** Barneys New York 백화점에 설치된 Lady Gaga와의 콜라보레이션 프로젝트, *Gaga's Workshop*
**Year** 2011
**Credit** Courtesy of the artist and Barneys New York, Photo credit by Eli Sudbrack

avaf 스튜디오의 화장실. 거울에 설치된 네온은 *A Very Anxious Feeling*
세워진 여자 작품은 마이애미에서 진행된 Deitch Project에서 사용되었던 작품

## avaf의 시작

나는 가장 첫 질문으로 avaf를 하게 된 계기에 대해 물었다.

"avaf는 2000년도에 처음 시작됐어요. 작품을 하게 되면 본명 말고 따로 작품 활동을 위한 이름을 만드는 게 좋다고 생각했어요. 아티스트의 개인적인 삶이나 성격에 사람들이 관심을 갖기보다는 실제 작품에 더 집중하게 되기를 바랐거든요. 색깔이 분명한 다른 아티스트들과의 협업도 계획했고, 그러려면 개인의 이름보다는 그룹의 이름을 갖는 게 좋겠다고 생각했죠. 그래서 우리 작업에 참여하는 이들 모두 avaf라고 불릴 수 있게요. 크리스토프와 본격적으로 파트너십을 갖기 전엔 마음이 맞는 다른 아티스트들과 함께 뭉쳤다 흩어졌다 하며 프로젝트를 진행했어요. 크리스토프는 뉴욕에서 살다가 2000년도에 그의 고향인 파리로 돌아갔는데 종종 뉴욕에 들를 때마다 avaf의 프로젝트를 도와주었어요. 우리는 너무 호흡이 잘 맞았고, 자연스럽게 듀오로 활동하면 좋겠다고 생각하게 되었죠."

2005년에 듀오로 작업을 시작하게 되었으니 크리스토프가 뉴욕을 떠나고 정확히 5년이 지난 후였다. 엘리와 크리스토프는 결국 작업을 하면서 같은 도시에서 산 적이 없었던 셈이다. 엘리는 이메일을 통해 서로의 아이디어나 작업에 관해 커뮤니케이션했는데 그 점이 매우 좋았다고 했다.

"나는 전화나 스카이프로 대화하는 것을 그다지 좋아하지 않는 편이에요. 음성보다는 문자로 대화를 나누면 그 안에서 더 흥미로운 아이디어들을 발견하게 되죠. 단어로 전송되는 대화에서 발견하는 창의적인 생각들이 떨어져 있으면서도 작업을 진행할 수 있게 하는 원동력인 셈이죠. 크리스토프와는 1년에 한 번 정도 만나요. 그래도 작품을 만드는 데에는 아무런 문제가 없어요."

엘리는 다른 아티스트와 함께 하는 작업에 있어서 감정적으로 서로 통하는 것이 매우 중요하다고 강조했다.

"크리스토프와 나는 2005년부터 avaf에서 진행한 모든 프로젝트를 함께 했어요. 물론 프로젝트마다 다양한 작가들이 우리의 작업에 동참해 주었지만, avaf의 반은 크리스토프라고 말하고 싶어요. 우리 둘이 모든 콘셉트를 총괄하고, 큐레이팅하고 프로덕션해요. 갤러리, 뮤지엄은 물론이고 수많은 관계사와 이야기하죠. 그 부분은 굉장히 명확하게 해왔어요."

점점 규모가 큰 프로젝트를 진행하다 보니, 둘이 avaf를 끌어가는 것이 힘에 부칠 때도 있다고 고백한다.

"너무 많은 사람들과 콘택트하고 대화해야 하니까 스튜디오에서 실제로 작업에 몰두할 시간이 부족한 것 같아요. 직접 손으로 작품을 만드는 시간이 더 필요하다고 느끼죠."

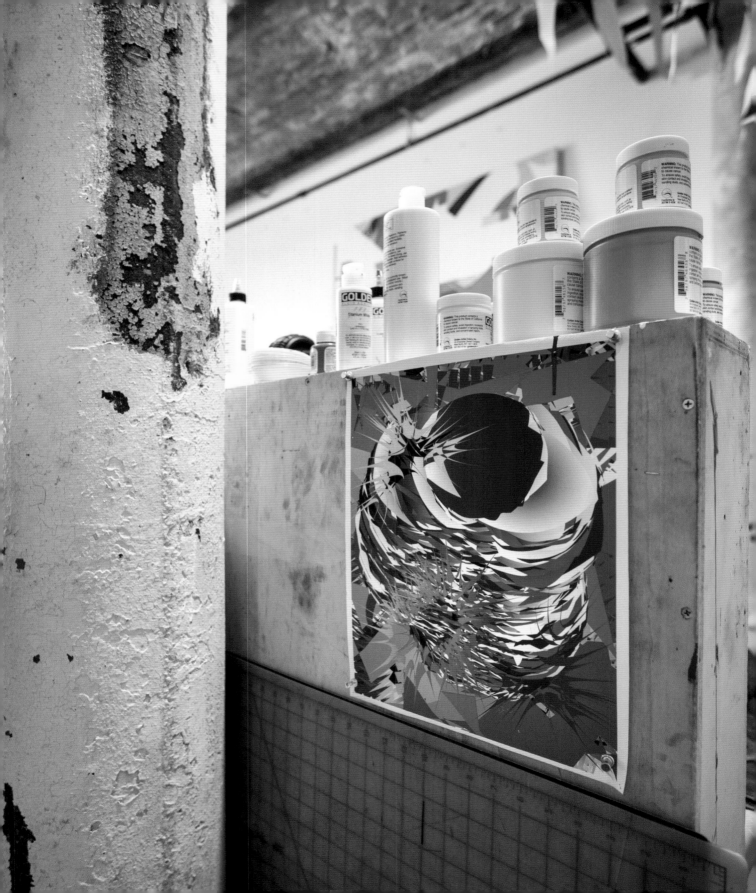

avaf의 아기자기한 컬렉션이 돋보이는 창가 공간. 왼편의 작은 소품들은 Kid Robot에서 구매한 것들
중앙의 소라 및 화병은 동료 아티스트들로부터 선물받은 것

왼쪽 페이지 벽면에 걸린 페인팅은 *Ranconsem*이라는 회화 작품을 위한 테스트 작업

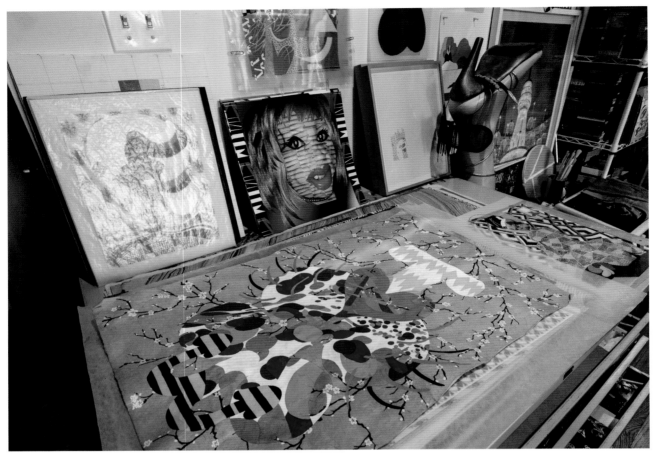

중앙의 수제 종이 위에 그린 회화들과 현재 진행중인 프린트 작업들이 놓인 avaf의 스튜디오 공간

## 관객의 경험이 투영되는 작품세계

회사를 운영하는 나로서는, 거의 10년이 가까운 시간 동안 큰 문제없이 파트너십을 유지할 수 있었던 비결이 무엇일지 궁금했다.

"비즈니스 파트너가 되는 것보다는 진정한 친구가 되는 게 먼저라고 생각해요. 신뢰는 그러한 관계 속에서 단단하게 쌓이는 것이니까요. 모든 걸 컨트롤하려고 하면 안 돼요. 이건 서로 많이 노력해야 하는 부분이죠. 그렇게 하다 보니 작업이 훨씬 더 흥미로운 방향으로 발전될 수 있었지요. 또 서로의 개인사에 지나친 관심을 표하거나 집중하지 않아요. 작품에 개인적인 감정 상태를 넣지 않으려는 노력이죠. 작품을 보는 관객의 개인적인 경험이 투영될 수 있는, 그들이 가장 중심이 되는 작품을 만들어요. avaf 작품에서 가장 중요한 건 만드는 사람이 아니라 작품을 보는 사람이니까요."

비즈니스 파트너가 되는 것보다는
진정한 친구가 되는 게 먼저라고
생각해요. 신뢰는 그러한 관계 속에서
단단하게 쌓이는 것이니까요.
모든 걸 컨트롤하려고 하면 안 돼요.
이건 서로 많이 노력해야 하는 부분이죠.
그렇게 하다 보니 작업이 훨씬 더
흥미로운 방향으로 발전될 수 있었지요.

## 도전을 즐기는 자신감

그렇다면 엘리가 보는 avaf의 특별한 점은 무엇일까?

"avaf의 가장 큰 장점이라고 하면 주어진 프로젝트에 대한 두려움이 없다는 것이 아닐까 싶어요. 크리스토프와 나는 도전을 즐겨요. 어떤 공간이든 어떤 프로젝트든 우리 방식대로 완성시킬 자신이 있어요. 사람들이 어렵다고 말하는 프로젝트일수록 흥미는 더 커지죠. 그런 의미에서 우리는 다양한 공간을 소재로 작업한다는 점 때문에 주목을 받지요. 예를 들면 어린이 놀이터나 롤러스케이트장 같은. 크리스토프와 나는 공공장소에 전시하는 것에 매우 관심이 많아요. 예술계에 속한 사람들만을 대상으로 하는 제한적인 공간에서의 프로젝트는 아쉬운 점이 많거든요. 더 많은 사람들과 소통하고 싶고, 그들의 삶에 직접적인 영감을 불어 넣어 더 나은 삶을 누릴 수 있도록 돕고 싶어요. 나중에 비영리 교육재단을 만들어 꼭 이러한 꿈을 구체적으로 펼쳐가고 싶습니다."

엘리와 크리스토프는 실제로 다양한 공공전시를 진행했다. 최근에는 한 아동병원에서 진행한 벽화작업은 이러한 생각이 반영된 결과물이다.

## 레이디 가가, 바니스 뉴욕과 함께 한 드림 프로젝트

2011년, avaf는 바니스 뉴욕과 함께 2011년 홀리데이 캠페인 'Gaga's workshop'을 함께 준비했다. 레이디 가가와의 콜라보레이션으로 이루어졌던 이 캠페인에는 avaf와 뮈글러Mugler의 크리에이티브 디렉터이자, 레이디 가가의 패션 디렉터인 니콜라 포미체티Nicola Formichetti 등과 같은 유명 크리에이티브 인재들이 참가하여 레이디 가가가 해석한 상징적인 산타 작업장을 선보였다. 엘리에게 어떻게 이 놀라운 프로젝트에 참여하게 되었는지에 대해 물었다.

"이러한 빅브랜드와의 협업은 주로 아트 에이전시를 통해 이루어져요. 에이전시를 통해 브랜드와 우리와 같은 아티스트들이 협업이 기획되는 것이죠. 레이디 가가와 바니스 뉴욕의 프로젝트는 정말 환상적인 경험이었어요. 당시 가가는 'born this way'라는 곡을 내고 막 활동을 재개해서 엄청 바쁜 스케줄이었죠. 오트 쿠튀르를 연상시키는 그녀의 파격적인 변화가 'Gaga's workshop'에도 반영되었어요. 와일드하고 크레이지한 avaf의 아이덴티티와도 잘 맞아떨어졌죠. 그래서 더 자유롭게 표현할 수 있었던 것 같아요. 창작의 자유도 충분히 보장 받았고, 예산도 부족함이 없었죠. 굉장히 상업적인 프로젝트였지만 동시에 가장 예술적인 프로젝트였어요. 우리에게 있어서도 드림 프로젝트로 기억되고 있어요."

당시 avaf의 디자인은 바니스 뉴욕의 특별한 홀리데이 쇼핑백과 포장에 등장했다. 전 세계적으로 이슈가 되어 많은 이들에게 avaf를 알리는 계기가 되기도 했다.

## 성장과정에서 자연스럽게 접한 예술

대화를 나누면서 나는 avaf가 아닌 엘리 개인의 삶에 대한 물음이 더욱 커졌다. 그에게 아티스트로서의 삶을 살게 된 계기가 무엇인지 물었다.

"어려서부터 내 주변에는 항상 예술작품이 함께했어요. 성장과정에서 자연스럽게 접했던 거죠. 2살 때 벽에다 그림을 그리기 시작했고, 8살 때는 다른 아이들에게 그림을 가르치는 수준이 되었어요. 확실히 재능은 일찍 발견한 편이었지만, 그것을 직업으로 삼을 생각은 당시엔 하지 않았어요. 취미 정도로 생각했죠. 미술 말고도 관심 있는 게 너무 많았거든요. 천문학을 공부하고 싶었고, 해군도 되고 싶었으며, 영화감독에도 흥미가 있었죠. 대학교 때 영화를 전공했고, 그때 본격적으로 영화에 매진할 결심을 했는데, 졸업과 동시에 브라질에 경제위기가 닥치면서 여의치 않은 상황이 되었죠. 상파울로에 가서 아트에 대한 코스를 듣기로 했고, 이때의 공부가 avaf의 초석을 다지는 계기가 되었어요. 학생들에게 사진을 가르치기도 하고 신진 아티스트들의 전시를 기획하면서 예술의 중심, 뉴욕으로 무대를 옮겨 본격적으로 시작해봐야겠다는 생각을 하게 되었거든요. 그때 나이가 30살이었어요."

엘리는 뉴욕에서 계속 사진을 공부하면서 웹에도 관심을 갖게 되었고, 잠시 웹사이트 개발자로 일했다고 한다. 그러나 곧 9.11이 터져 직업을 잃게 되고, 뉴욕에서의 삶을 유지하기 위해 전공과 전혀 상관없는 일들을 하게 되면서 창작에 대한 열망은 더욱 커졌다고 했다.

"내 자신을 표현할 수 있는 일에 온전히 몰두하고 싶었죠. 그 방법만이 나를 뉴욕에 남을 수 있게 할 수 있을 것 같았거든요. 그게 avaf의 시작이 된 거죠."

## 작품 활동에 대한 영감

그렇다면 작품 활동에 대한 영감은 어디서 얻는 것일까?

"정말 다양한 소스에서 영감을 얻는 것 같아요. 웹, 책, 매거진, 사람들과의 대화, 여행 등 무궁무진해요. 브라질 해변의 눈부신 햇살에서도 영감을 얻고, 80년대에 발간된 독일의 포르노 잡지에서도 발견하죠. 그중에서도 인터넷은 가장 좋은 소스예요. 마치 우주가 내 손 안에 있는 것 같다고나 할까요? 크리스토프와 나는 유튜브나 인스타그램, 건축 잡지 그리고 자연 속에서 보내는 휴가 속에서 다양한 영감과 마주하고 그것을 공유하며 발전시켜 나가지요."

엘리는 브라질 리오에서 크리스토프는 파리에서 태어나고 자랐다. 하지만 이 둘은 뉴욕에서 거주한 경험을 바탕으로 다양한 문화적 배경을 가진 아티스트들과 협업한다. 나는 이러한 환경이 그들의 작품에 역시 영향을 주는지 물었다.

"맞아요. 내 경우엔 브라질에서 유년시절을 보내고 21살에 상파울로에서 공부했죠. 30살까지 거기서 지내다가 다시 뉴욕으로 넘어왔고 이곳에서 지낸 지 16년이 넘어가

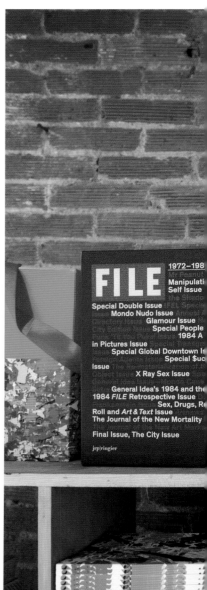

왼편 책장 위 검은 박스는 캐나다의 General Idea사가 출판하는 잡지 FILE의 모음집으로 avaf 작품에 가장 큰 영감을 주는 자료
오른편의 롤러스케이트는 뉴욕 센트럴파크에서 진행된 avaf의 프로젝트 때 작가 프랭키 마틴이 주문제작해 준 작품

요. 크리스토프는 파리가 고향이지만 뉴욕에서 한동안 지냈죠. 다양한 문화를 접하면
서 살아왔기에 미학적인 부분에서 분명히 영향을 받았다고 생각해요. 우리 둘 다 새로
운 환경에 잘 적응하는 편이고 호기심 또한 왕성하죠. 그러한 점이 새로운 것을 받아들
이는데 거부감이 없고 또 비슷한 성향을 가진 다른 아티스트들과의 협업을 적극적으
로 진행하게 하는 요소가 되는 것 같아요."

## 예술을 꿈꾸는 이들에게 전하는 조언

나는 엘리에게 현재 예술가가 되기를 꿈꾸는 많은 이들에게 해주고 싶은 말이 있다면
무엇일지 물었다.

　"사람마다 개인적인 경험이 다르고 살아온 삶에 차이가 있으니 대답하기 좀 어려운
질문이라고 생각되네요. 내 경우에 초점을 맞춰서 이야기해보자면, 내가 avaf를 시작
할 때는 작품을 만드는 것에 스스로 완전히 몰입하고 가지고 있는 에너지를 모두 소진
했던 것 같아요. 그때 본격적으로 프로페셔널한 단계로 진입하기 시작했던 것이죠. 특
히 뉴욕은 나에게 있어 유토피아와도 같았어요. 다양성과 개인성을 모두 존중하는 문
화 속에서 나 자신을 온전히 보이는 것에 자유를 느꼈고, 다른 사람들의 시선을 의식하
지 않게 되었죠. 뉴욕에서 avaf가 태어났기에 나는 이 도시에 무한한 감사와 애정을 가
지고 있습니다. 이곳에서는 온전히 내 자신으로 살고, 표현할 수 있어요. 아티스트를 꿈
꾸는 이들이 뉴욕을 찾는 이유죠."

## 앞으로의 계획

마지막으로 인터뷰를 정리하며 앞으로 avaf가 어떤 프로젝트를 펼쳐나갈지 이야기
해 달라고 했다.

　"하고 싶은 프로젝트가 정말 많아요. 뮤지컬이나 공연, 콘서트의 무대 디자인도 연
출해 보고 싶고, 세계 곳곳에서 공공 프로젝트도 진행하고 싶어요. 아이들만을 위한
놀이터나 설치 작품도 하고 싶고요. 빌딩 또는 건축적인 구조물에 우리의 아이덴티티
를 입히는 작업을 하고 싶기도 하고요. 일단 2015년에 계획되어 있는 것은 코스매틱 브
랜드 맥과 패션브랜드 마크 제이콥스와의 콜라보레이션이에요. 그리고 4월부터 8월까
진 서울의 국립현대미술관에서 그룹 전시에 참여하고, 6월엔 베를린에서 솔로 쇼를 할
예정이고요. 2015년에는 브라질에서 'avaf RETROSPECTIVE'라는 타이틀로 쇼를 할
거예요. 세계적인 건축가 오스카 니마이어의 빌딩에서 진행될 예정인데 매우 모험적인
프로젝트예요. 벌써부터 기대가 큽니다."

내가 avaf를 시작할 때는
작품을 만드는 것에 스스로 완전히
몰입하고 가지고 있는 에너지를
모두 소진했던 것 같아요.
그때 본격적으로 프로페셔널한
단계로 진입하기 시작했던 것이죠.

**avaf** 최근 작업들이 자유롭게 전시된 뉴욕의 작업실 전경. 중앙 벽면의 화려하게 반짝이는 세퀸 패널 작품은 작가들의 *Always Vacationing Among Flamingos*

*Christina H. Kang's Note*

이 천재적인 아티스트 듀오는 놀라운 재능으로 이 시대의 컨템 포러리의 아트를 선도해나가고 있다. 페인팅, 필름, 디자인, 월 페이퍼, 스토어 디스플레이 등 다양한 소재를 바탕으로 전 세 계가 주목할 만한 작업을 계속해서 선보이며, 패션 브랜드 마 크 제이콥스, 코스메틱 브랜드 맥 등과 같은 세계 유명 브랜드 의 러브 콜을 받고 있다. 디지털 기술을 명민하게 사용할 줄 안 다는 점도 인상적이지만 다양한 브랜드와 콜라보레이션을 이 끌어 내는 가장 중요한 요소는 바로 그 속에 녹아 있는 위트다. avaf의 다음 프로젝트가 무엇일지 벌써부터 기대되는 이유이기 도 하다. 예술적인 능력뿐만 아니라 큰 스타일의 작품을 완벽하 게 만들어 내보이는 매니지먼트 스킬 역시 주목해야 할 것이다.

# Sophia Petrides

감성이 빚어내는 시학

내가 소피아 페트리디스를 처음 만나게 된 것은 2004년 어느 날, 대학원 친구의 소개를 통해서였다. 우리는 간단한 저녁을 함께 하며 다양한 이야기를 나누었고, 그 자리에서 소피아는 소호에 있는 그녀의 스튜디오로 나를 초대했다. 며칠 후 그녀의 스튜디오를 방문했고, 소피아의 작품들을 마주하자마자 그 아름다움에 압도되고 말았다. 그것은 언어로 정확하게 묘사하기 힘든 느낌이었다. 아드레날린이 마구 분비되고 내 머릿속은 다른 시간, 다른 장소로 달려가는 느낌, 아련한 추억이 떠오를 것 같은 감동에 휩싸였다. 마치 소피아가 나를 너무 잘 알고 있어서 그녀가 내 마음의 깊숙한 곳까지 도달해 버린 느낌이었다. 그녀와의 이러한 인연으로 나는 지난 2006년 서울 카이스 갤러리에서 그녀의 사진 작품만을 모은 솔로 쇼를 기획하여 진행하기도 했다. 언제나 앞서가고, 독특한 방식으로 예술적 세계를 펼쳐 보이는 소피아 페트리디스. 그녀만의 독특한 라이프스타일과 삶을 소개한다.

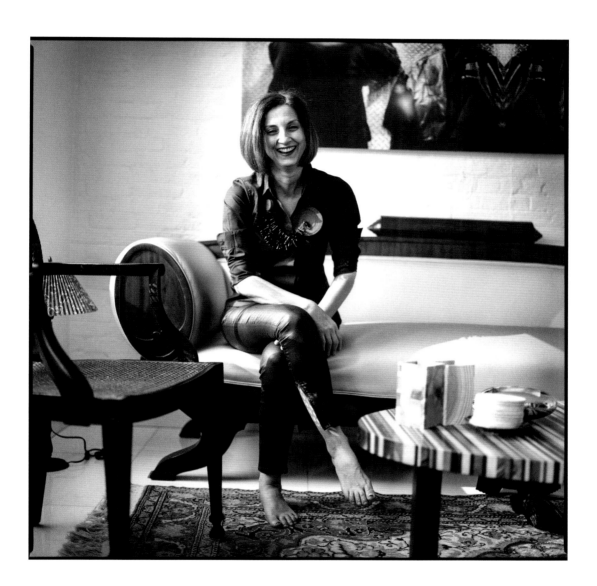

**Title**   Zone_D 갤러리의 전시 내 작품 *Attraction, Spectacle, Motorcycle* 설치 전경
**Year**   2007
**Credit** Photo Credit by Thodoris Frigilas

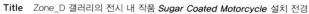

**Title**   Zone_D 갤러리의 전시 내 작품 *Sugar Coated Motorcycle* 설치 전경
**Year**   2007
**Credit** Photo Credit by Thodoris Frigilas

**Title** 서울 CAIS 갤러리의 *"My Envy"* 전시 전경
**Year** 2006
**Credit** Courtesy of CAIS Gallery

## 최근 완성작으로부터의 영감

소피아는 그리스에서 태어나고 스위스와 독일에서 유년시절을 보냈으며, 뉴욕 파슨스 디자인 스쿨에서 아트를 공부했다. 뉴욕과 베를린에 작업 스튜디오를 둔 그녀는 일 년 에 몇 차례씩 두 스튜디오를 오가며 작품을 만든다. 그림, 조각, 필름, 사운드 등 작품 영역이 폭넓은 그녀는 어디에서 작품의 영감을 얻는 것일까?

　"작품을 할 때 영감이 무엇으로부터 혹은 어디서부터 오는지 정확히 꼬집어 말하기 는 어렵습니다. 한 가지 말할 수 있는 것은 가장 최근 완성한 작품이 항상 그 다음 프 로젝트의 실마리가 된다는 것이죠. 작가와 작품 사이에는 지속적인 대화가 이루어집니 다. 그렇기에 지금 막 터치를 끝낸 작품 안에는 우리의 가장 새로운 대화 혹은 콘셉트, 질문들이 담겨 있습니다. 누구보다도 서로에게 충직한 파트너로서의 역할을 하고 있는 것이죠."

## 불규칙의 규칙, 라이프스타일

예술가들은 그들의 작품만큼이나 확고한 라이프스타일을 가지고 있다. 소피아는 어떤 라이프스타일을 가지고 있는지 궁금했다.

　"아티스트의 라이프스타일을 정의하기는 어려운 일이에요. 나와 같은 일을 하는 이들의 하루가 어떨지에 대해 명확히 알지 못하니까요. 나는 아침에 일어나자마자 마음속으로 가장 처음 들어오는 생각을 작업으로 표현해요. 눈을 뜨자마자 바로 일 을 시작하거든요. 어떤 의미에서는 마약처럼 작업을 하는 것에 중독된 상태라고도 할 수 있죠."

　그녀는 작품을 하면서 느끼는 환희와 실패의 순간 그리고 작품이 가져다주는 행복 함과 슬픔에 중독된 것과도 같은 느낌이라고 했다. 아티스트로서의 삶은 생각하는 것과 실제로 하는 일, 특히 스스로 중요하다고 고려하는 일들을 실현해 나가는 것에서 비교 적 자유롭다고 할 수 있다. 생각을 표현하는 것에 한계를 두지 않으려고 하기 때문이다.

　"작품의 소재, 매체, 테크닉 등에 구애받지 않아요. 무엇을 해야 할지, 하지 말아야 할지에 대해 말해 줄 보스는 없으니까요. 아니, 이건 틀린 말이네요. 예술 그 자체가 나 에게 가장 큰 영향력을 미치는 보스라고 볼 수 있죠. 그런 의미에서 불규칙 속에서 규 칙을 찾는 아름다운 혼돈을 가진 삶이라고 말할 수 있겠네요."

## 앤티크 가구와 컨템포러리 가구

인터뷰를 하며 그녀의 공간을 둘러보니 눈길을 끄는 멋진 가구들이 많았다. 그녀에게 어떠한 가구를 선호하는지 물었다.

　"집에 두는 가구들은 간소하고 실용적인 비더마이어 양식의 14세기 스페인 가구나

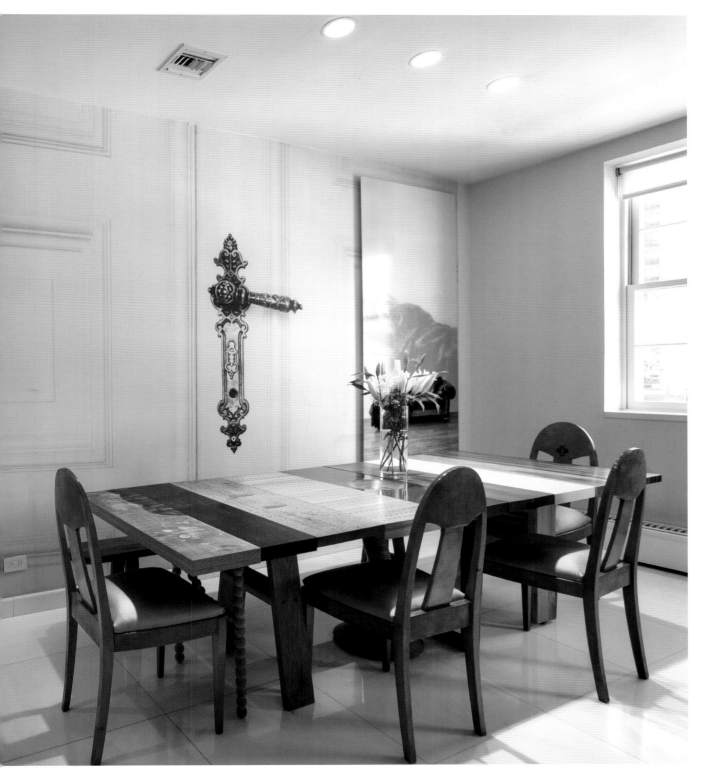

오른편에 놓인 테이블은 조각마다 디자이너가 다르고 무한정 연장해 만들 수 있는 인피니트 테이블. 벽면의 월페이퍼는 소피아의 2013년 작 *For Your Touch Only*

중앙의 두루마리 화장지는 미국 작가 피어스 퍼스의 것. 바로 오른편 반투명 플라스틱 포장 안 두 개의 핑크색 고무 젖꼭지는 스위스 작가 레오 베티나 루스트의 작품. 뒤편 두 개의 금빛 난쟁이 조각은 독일 작가 오트미어 회르프의 작업이고 왼편의 가는 철사 조형물은 독일 작가 사샤 키르슈너의 작품으로 모두 소피아의 컬렉션

심플한 컨템포러리 가구가 섞여 있습니다. 가장 좋아하는 테이블은 각 파트가 각기 다른 디자이너에 의해 제작되었으며, 그것을 합친 것으로 그 모습이 매우 독특합니다. 인피니트 테이블이라고 부르는 데 실제로는 더 길어요. 그리고 계속해서 길어질 수 있는데, 제가 가지고 있는 것은 전체가 아니라 부분인 것이죠.

## 스튜디오는 내가 있는 그 모든 곳

소피아는 뉴욕과 베를린에 각각 스튜디오를 가지고 있다. 어떤 이유에서 두 나라에서 스튜디오를 운영하고 있는 것일까?

"나는 어디에서든 살 수 있기 때문에 어느 나라에도 속해 있지 않다고 느낍니다. 그리스에서 태어났지만 유럽에서 자랐고, 현재 뉴욕에서 살고 있으며, 베를린에 세컨드 스튜디오를 가지고 있어요. 적어도 그렇게 지내온 지 15년이나 되었습니다. 현재 맨해튼 다운타운에 위치한 사우스 스트리트 씨포트에 살고 있어요. 배와 보트가 드나들고, 헬리콥터가 언제나 상공에 머무르는 곳이죠. 집이 위치한 장소처럼 나 역시 뉴욕의 스튜디

앤티크한 가구와 소피아의 작품이 함께 놓인 작업 공간

비더마이어 양식의 앤티크 가구와 컨템포러리 가구가 조화를 이룬 거실. 중앙 벽면의 작품은 소피아의 2006년 작 *The Cask of Amontillado*

오와 베를린의 스튜디오를 오갑니다. 떠나고 돌아오는 것의 연속인 삶을 살고 있지요."

하지만 아이러니하게도 소피아는 그다지 여행을 좋아하지 않는다고 했다. 부분적인 작업들과 프린팅 작업은 베를린에서 하고, 조각과 그림은 뉴욕에서 하는 데 소리에 관한 작업만큼은 장소에 구애받지 않는다고 했다.

"소리는 오직 컴퓨터와 몇 개의 스피커만 있으면 되거든요. 내가 어디를 가든 예술은 언제나 나와 함께하지요. 마치 나는 아무 곳에도 있지 않지만 아무 곳에나 있는 것과 같아요."

## 서울에서의 인상적인 경험

2006년, 서울에서 나는 그녀의 솔로 전시를 기획했다. 당시로서는 꽤 실험적인 시도였다. 그녀는 당시를 어떻게 회상하고 있는지 물었다.

"서울 카이스 갤러리에서 패러다임 아트와 콜라보레이션한 솔로 전시를 한 것은 매우 인상적인 경험이었습니다. 나는 한국에서 전시를 하는 모든 순간을 사랑했어요. 서울에서 만난 한국 사람들은 하나같이 아름답고, 따뜻하고, 자부심이 강한 분들이었습니다. 모르는 것을 알고자 하고 가까워지려고 하는 훌륭한 예술가들과 딜러 그리고 멋진 갤러리가 많았던 것으로 기억해요. 강한 비즈니스 마인드와 교육적인 비전을 모두 갖춘 영향력 있는 딜러들이 많았고요. 에바 헤세Eva Hesse의 페인팅 쇼를 한국에서 봤는데 완전히 매료되었습니다. 그러한 쇼를 보기 위해 서울에 다시 가고 싶습니다. 물론 한국 음식도 그 못지않은 이유이고요.(웃음)"

## 미완성의 완성작에 매료된 컬렉션

그녀는 작가이면서도 작품을 수집하는 컬렉터이기도 하다. 그녀만의 컬렉션 철학은 무엇일까?

"원하는 것을 모두 가질 수 있을 만큼 충분한 예산이 없기 때문에 생각만큼 많이 구입하지는 못합니다. 작품을 산다는 것은 작품과 내가 처음 만났을 때 서로를 한눈에 알아보고 그 사이에 대화가 이루어졌다는 것을 뜻합니다."

소피아는 절대 투자를 위해 구입하지 않는다고 말했다. 그 작품과 같이 살고 싶기 때문에 구입하는 것 외에는 다른 이유가 있을 수 없다는 설명이다.

"사랑하고 열망한다는 점에서 마치 연애와도 같은 과정이라 말할 수 있을 것 같아요. 이를 통해 작품과 나는 서로에게 매료되고 가장 지적이고 친밀한 교감을 나누게 되는 것이죠. 개인적으로 끌리는 작품들은 마치 미완성인 것처럼 느껴지는 그림입니다. 작가의 복잡한 감정과 생각들이 보이고, 그림이 계속해서 나에게 말을 거는 것 같은 느낌을 좋아해요. 순간의 충동적인 반응을 이끌어 내는 재미있는 가능성을 좀 더 열어둔 그림들이죠."

뉴욕에서 산다는 것은 공간에 제약을 가진다는 것을 의미하기 때문에 규모가 큰 작품은 설치하기 어려워 아쉽다는 말을 덧붙였다. 그러다 보니 실체가 큰 작품보다는 생각을 더 크게 만들어 주는 작품을 집에 두는 것을 좋아한다는 명민한 대답이 인상적이었다.

## 아트페어에서의 에피소드

그녀에게 컬렉션을 하면서 기억에 남는 일화가 있다면 공유해 달라고 했다.

"한 가지 잊을 수 없는 일화가 있어요. 잘 아시다시피 명성 있는 컬렉터들은 주요 아트페어의 VIP 오프닝에 초대됩니다. 초대된 이들은 먼저 작품을 고를 수 있는 혜택을 받지요. 명백히 하자면 나는 컬렉터가 아닙니다. 어느 날 친한 딜러가 나를 한 아트페어의 VIP 오프닝에 데려가 막 도착한 근사한 작품들을 쾌적한 환경에서 볼 수 있는 기회를 주셨죠. 한 부스에서 맘에 꼭 드는 그림들을 발견했는데 대부분의 것들은 다 팔렸고 3점만 남아 있었어요. 매우 아름다운 그림이었는데 마침 내 예산에도 딱 맞아서 사야겠다는 생각이 들었어요. 그 낌새를 눈치 챈 유럽인 딜러가 내게 다가왔어요. 그는 작품의 가격에 대해서만 이야기하고 얼마나 유명한 컬렉터들이 그 작품을 샀는지에 대해 설명하기 시작했죠. 3개가 남았고, 내가 원하면 가질 수 있다는 말도 잊지 않았지요. 내가 긍정의 뜻으로 알겠다고 대답하자 그 사람은 광분하여 나를 마치 모마나 메트로폴리탄의 디렉터 대하듯 대접하기 시작했습니다. 내가 그가 기대하는 부류의 컬렉터가 아니란 것을 알면 그가 어떤 표정을 지을지 불편해졌습니다. 결국 나는 그의 부스를 나왔고, 한참 시간이 지나고 나서야 다른 곳에서 그 작가의 작품을 구입했지요."

## 이루고 싶은 작품세계

다양한 작품 활동을 통해 그녀가 궁극적으로 이루고 싶은 것은 무엇인지 물어보았다.

"나는 명확한 계획을 가지고 있지 않습니다. 경력이든 내 삶이든 그것이 무엇이 되었든 간에 마찬가지입니다. 그저 내 자신이 동기화 되어 있는 것에 머무르는 것을 원하고, 계속해서 내 작업을 지속할 수 있다면 좋겠다고 생각합니다. 지난 4년간, 나의 역작이 되었으면 하고 바라는 사운드 필름 작업에 몰두해 있었습니다. 그 작업과 함께 있는 것은 마치 사랑에 빠진 것과 같았기에 매우 행복한 일상이었어요. 그저 지금처럼 계속해서 작업을 할 수 있기를 바라고, 아티스트로서 성장할 수 있기를 원합니다."

원하는 것을 모두 가질 수 있을 만큼 충분한 예산이 없기 때문에 생각만큼 많이 구입하지는 못합니다.
작품을 산다는 것은 작품과 내가 처음 만났을 때 서로를 한눈에 알아보고 그 사이에 대화가 이루어졌다는 것을 뜻합니다.

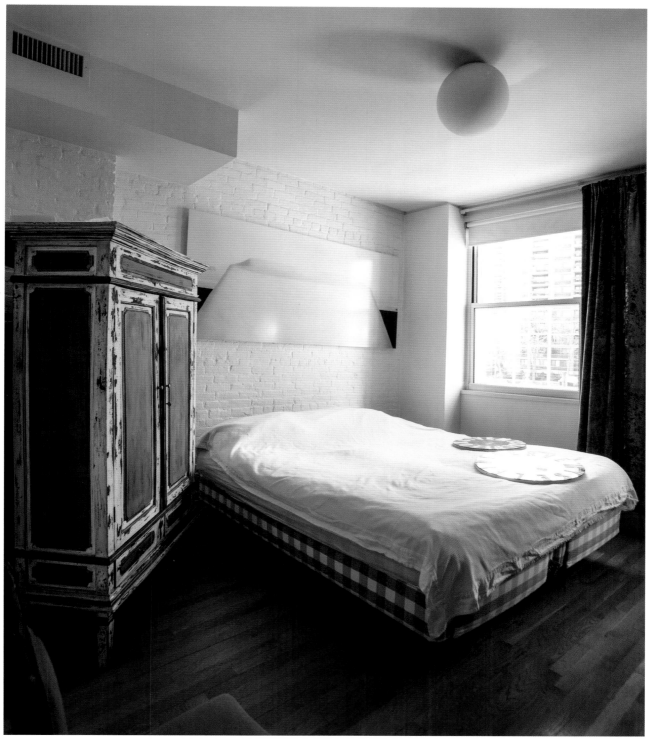

단정하고 심플하게 꾸며진 작가의 침실. 침대 위 작품은 소피아의 2006년 작, *In this Trip You Lost the Chance to Mortify Your Pleasure*

## 미래의 아티스트에게 전하는 조언

마지막으로 그녀에게 현재 아티스트가 되기 위해 고군분투하는 이들을 위한 조언을 부탁했다.

"조언이라기보다는 한 가지 말해 주고 싶은 게 있어요. 그들의 불안과 흥분을 마음 깊숙이 이해할 수 있다는 것입니다. 그러한 감정을 느끼고 있다면 이는 축복받은 것입니다. 그러한 감정들이 당신을 새로운 문 앞으로 이끌어 줄 테니까요. 우리는 그저 힘차게, 강하게 우리의 꿈을 펼쳐나가야 합니다. 그것이 어떤 그 무엇보다도 중요한 것입니다."

소피아 페트리디스의 작품은 우리가 건축적인 공간 속에서 경험하게 되는 공간적이고 감성적인 여행을 다룬다. 그녀는 우리가 살고 있는 공간이 얼마나 실체적인지 혹은 가상적인지에 대해 의문을 제기하면서 우리가 그 공간 안에서 형성해 나가는 관계가 어떻게 상호소통과 이해에 영향을 미치는지에 대해서 생각하게 한다. 건축과 관련된 오브제들을 정신적으로 연관시켜 재검토하는 그녀에 의해 공간은 이미 기존에 존재하고 있던 풍경 속에서 새로운 풍경이 된다. 외부로부터의 자극에 등을 돌리고 눈을 감아보자. 외부인의 눈으로부터 차단되고 나면 온전한 나 자신을 반영하도록 선택한 것들과 내면의 세계를 공유할 수 있는 새로운 경험을 하게 될 것이다.

소피아의 컬렉션인 독일작가 사샤 키르슈너의 *Erotic Drawings*(좌), 소피아 본인의 작품 *For Your Eyes Only*(우)

작가의 소장품인 오스트리아 작가 에바 그륀의 *Untitled*

정면 벽면의 월페이퍼는 2013년 작 *For Your Touch Only*, 오른편은 2006년 작 *Poetics of Intimacy*로 모두 소피아 작가 본인의 작품

*Christina H. Kang's Note*

소피아의 작업은 모든 과정에서 굉장히 정직하고 또 깊다. 조각가로 시작했지만 사진과 설치 미술뿐 아니라 사운드 아트까지 아우르는 그녀의 에너지 넘치는 활동에 찬사를 보내고 싶다. 그녀의 부드러우면서도 강한 여성적인 작품과 큰 스케일, 저돌적인 이미지들로 표현되는 남성적인 작품이 한데 어우러져 소피아만의 매력적인 작품세계가 펼쳐지는 듯하다. 그녀의 고요한 서정이 빚어내는 멋진 작품을 앞으로 더 많은 곳에서 만나볼 수 있기를 기대한다.

# Sun K. Kwak

새로운 세계를 창조하는 공간 드로잉

내가 곽선경Sun K. Kwak을 처음 만난 것은 밀레니엄으로 떠들썩했던 2000년도였다. 마침 내 회사인 패러다임 아트를 막 오픈했을 때여서 많은 사람들과 인연을 맺느라 동분서주했던 때였다. 그녀와 나는 같은 NYU대학원에서 공부했지만 전공이 달랐다. 그래서인지 서로 안면이 없었다. 졸업 후 각자의 일에 몰두했고, 우리를 함께 알고 있는 한 건축가 선배가 우리 사이에 오작교 역할을 자처했다. 굉장한 재능이 있는 아티스트가 있으니 꼭 만나보라고 나를 부추긴 것이다. 이전에도 몇 번 다른 지인들을 통해 곽선경이라는 이름을 익히 들어왔던 터라 나는 망설임 없이 그녀에게 연락을 했고, 그때의 만남으로 우리는 둘도 없는 언니 동생이 되어 버렸다. 곽선경의 작품은 그 이전에도 이루 말할 수 없이 훌륭했지만 계속해서 더 나아가고 있다. 지켜보는 입장에서는 과연 그녀의 한계가 어디까지일지 궁금할 정도이다. 예술가들의 도시, 뉴욕에서도 매우 독특한 작품으로 많은 이들에게 주목을 받고 있는 곽선경을 만나 이야기를 나누었다.

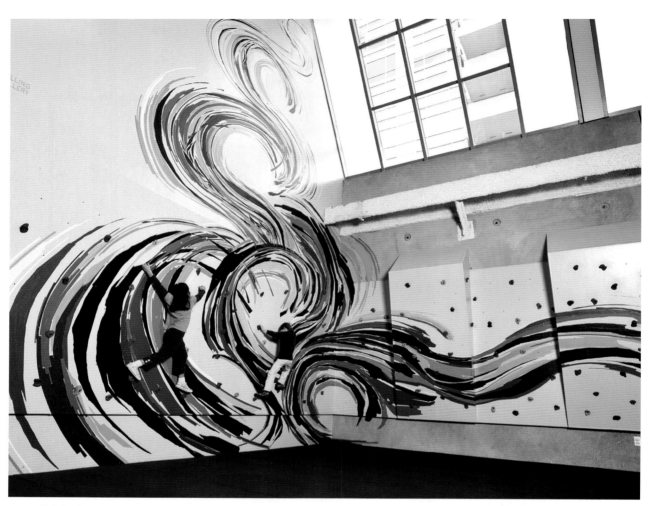

**Title** 샌디에고의 The New Children's Museum, San Diego에 전시된 *Untying Space*
**Year** 2009
**Credit** Courtesy of The New Children's Museum

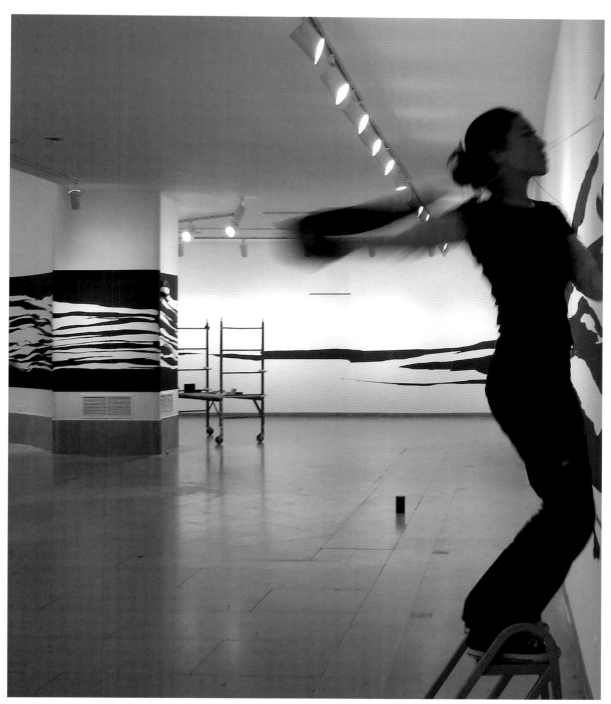

**Title** 뉴욕 Brooklyn Museum of Art에서의 개인전 준비 모습
**Year** 2009
**Credit** Photo by Bob Nardi

## 뉴욕으로 유학을 떠나게 된 계기

나는 먼저 한국에서 자라고 교육을 마친 그녀가 어떠한 계기로 뉴욕으로 유학을 결심하게 되었는지 물었다. 그녀는 한국에서 배운 것을 홀홀 털어 버리고 모두 다 새로 시작하고 싶었다고 대답했다.

"1993년이었어요. '컨템포러리 아트'의 중심이라는 뉴욕으로 떠나기로 결심한 것은요. 한국에서도 작업을 했었지만 새로운 곳에서 새롭게 도전해보고 싶었어요. 실제로 새로운 환경이 저를 변화시켰고, 작품의 모습도 달라지기 시작했어요. 새로운 관점을 갖게 된 거죠."

곽선경은 뉴욕의 수많은 외국 작가들이 아이덴티티와 관련된 작업을 하는 이유는 아마도 문화적 환경이 바뀌면서 그 안에 있는 진짜 '나'에 대한 의문을 갖는 데서 기인하는 것 같다고 말했다. 의도적이지 않더라도 자연스럽게 묻어 나오는 주체의식이 간접적으로 작업에 반영되는 것은 자연스러운 현상이라는 것이다.

"공간 드로잉 시리즈를 처음 마스킹테이프로 거칠게 시도한 곳이 이스트빌리지에 위치한 NYU 빌딩이었어요.(당시 대학원 재학 중) 그때 쭉쭉 뜯어 붙이며 그려나가는 선이 마치 먹선과 같은 선임을 깨닫고 스스로도 매우 놀랐죠. 그러한 동양적 선들이 빌딩과 어우러지며 서양식 건물을 새로운 시각공간으로 탈바꿈시키는 것이 제게 묘한 쾌감과 신선함을 주며 '이 작업을 발전시켜야겠구나.' 하는 결심을 하게 된 계기가 되었습니다."

그렇다면 그녀는 뉴욕이 가진 어떠한 요소나 에너지에 영감을 받게 된 것일까? 나는 그녀에게 한국 여성으로서 또 외국인이자 아티스트로서 뉴욕에서 어떠한 경험을 하고 무엇을 느꼈는지 물었다.

"처음 뉴욕에 도착했을 때 느낀 첫인상은 매우 도전적인 에너지였어요. 생존에 대한 치열함 같은. 그러나 살면서 여러 다양성을 받아들여 주는 포용력이 이 도시의 진정한 매력이라는 것을 알게 되었죠. 이방인인 나에게도 자리를 내어주는 여유 속에서 자유로움을 찾을 수 있었어요. 하지만 이 모든 것을 누리기 위해서는 자신의 세계를 추구하는 집중성을 잃지 않기 위해 노력해야 해요. 쉽게 얻어지는 것은 이 세상에 아무것도 없으니까요."

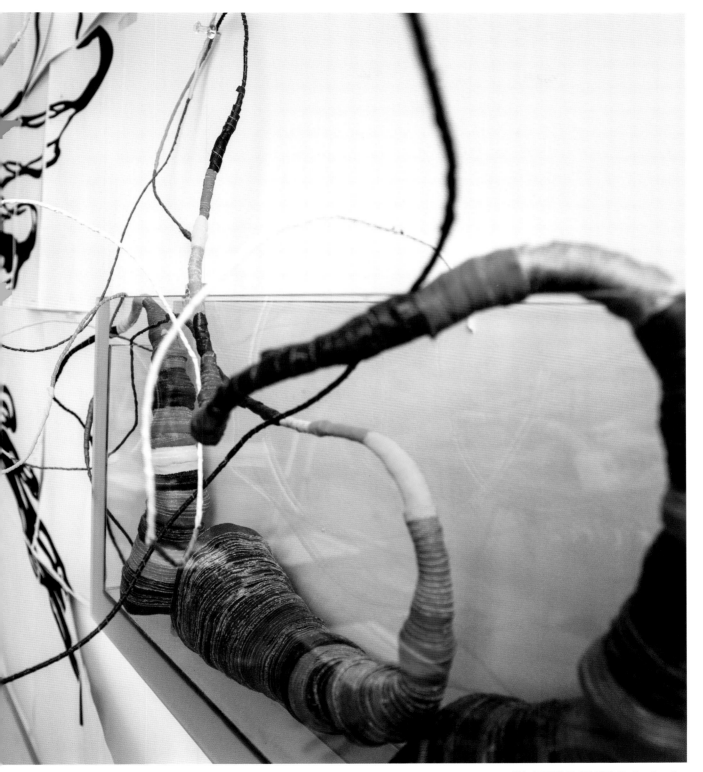

작업 과정 중인 작가의 작품 *Winding Drawing*

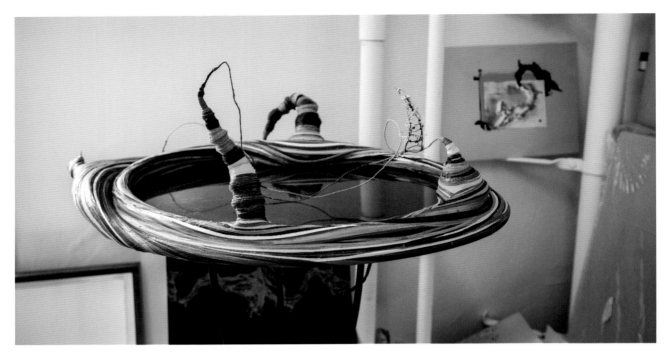

작업 과정 중인 작가의 작품 *Winding Drawing*

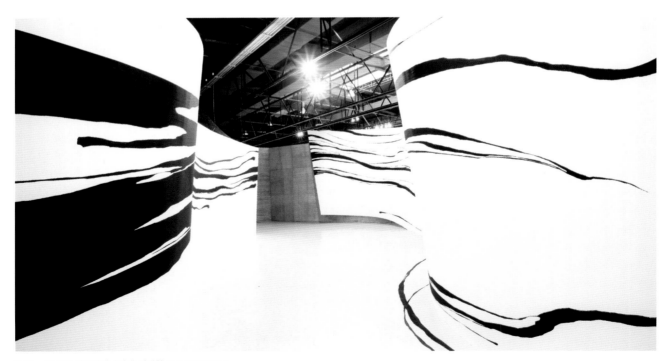

**Title** 제 6회 광주비엔날레에 설치한 *Untying Space*
**Year** 2006
**Credit** Photo by Youngha Cho

## 장소의 에너지를 새롭게 탈바꿈하는 공간 드로잉

곽선경의 작업은 굉장히 자유로운 드로잉처럼 유기적으로 연결되어 있는 듯하지만 그 속에 매우 체계적인 건축적 요소들이 함께 들어 있는 것처럼 느껴진다. 나는 그녀에게 작업을 위해 어떠한 노력을 하는지 물었다.

 "건축적 요소를 언급하시니 공간 드로잉 작업 이야기를 좀 더 자세히 해야 할 것 같네요. 'Untying Space'는 공간 드로잉 시리즈의 큰 타이틀로, 특정 장소를 'Untying'한다는 콘셉트를 반영하고 있습니다. 예를 들면 아시안 아트 뮤지엄에서 한 공간 드로잉 작업이라면 'Untying Space_Asian Art Museum' 이렇게 표기되지요. 각 건축 공간은 독특한 주변 환경과 역사, 사용 목적과 관련해서 방문하는 사람들로 인한 분위기나 에너지가 결정되는 데 그 기능성, 혹은 시각적 제한성에서 오는 경직성을(어쩌면 지극히 주관적인 경험) 공간 드로잉을 통해 전혀 새로운 시간, 공간으로 탈바꿈함으로써 더 자유롭고자 하는 작가적 열정에서 시작되었다고 할 수 있습니다."

곽선경은 작업을 할 때 마스킹 테이프를 주로 사용하는데 소모품으로 대량생산되는 재료의 특성상 2D, 3D 공간을 자유롭게 넘나들며 입체적으로 공간 드로잉을 할 수 있는 것이라 덧붙였다.

## 영리 프로젝트와 비영리 프로젝트의 차이점

그녀의 작품은 아시아를 넘어 미국, 유럽의 유명 미술관, 기업, 공공장소에 널리 소개되고 있다. 설치되는 국가, 또는 설치 장소가 영리 혹은 비영리 기관인지에 따라 작업을 진행하는 데 있어 어떤 차이가 있는지 물어보았다.

 "뮤지엄 같은 비영리 공간에서의 초대는 작업 지원이 크진 않아도 콘셉트나 진행을 충분히 존중, 협조받게 되어 그런 면에서 일 진행이 순조롭다고 볼 수 있어요. 상업 갤러리인 경우는 영리 공간이기 때문에 프로모션과 전시관련 움직임이 아무래도 조금 다를 수밖에 없지요. 퍼블릭 아트 프로젝트 경우엔 지금까진 삼성이나 모리 같은 기업과 같이 뮤지엄의 전문팀을 통해 일을 진행했기 때문에 좀 더 예산을 가지고 영구적인 작업을 할 수 있었다는 차이점 외에 큰 다른 점은 없었던 것 같아요."

프로젝트의 성격을 떠나 장소가 가진 고유의 성격 때문에 사전에 오랜 협의와 계획에도 불구하고 거의 언제나 어떤 형태로든 맞닥뜨리게 되는 예기치 못한 상황도 상당하다고 했다.

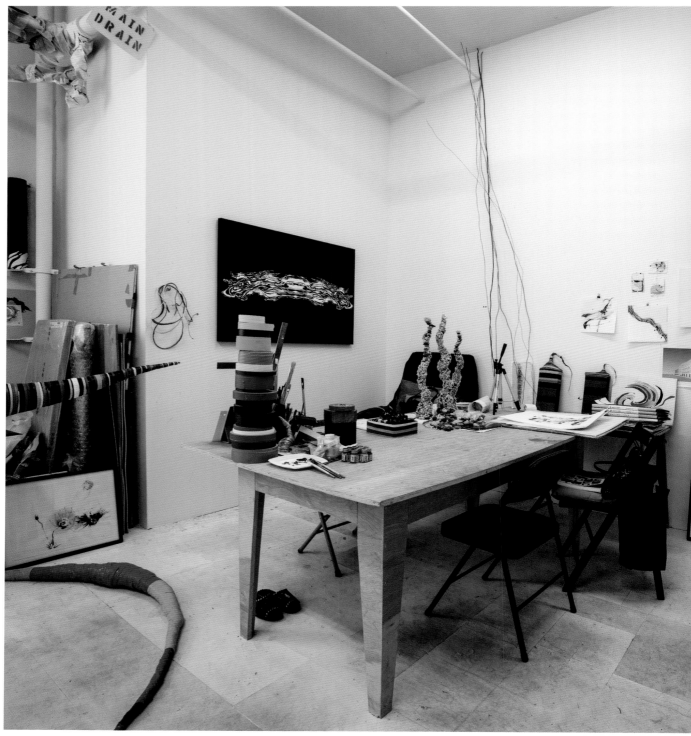

제작 과정 중인 작가의 드로잉 및 조형물이 놓인 스튜디오 전경

"예를 들면 설치협력 업체의 예기치 않은 실수로 며칠이고 작업 시간이 지연되기도 하고, 외부작업 설치기간 내내 비가 오기도 하고요. 화산폭발이란 천재지변으로 한동안 유럽 행 비행기 운행에 차질을 빚어 오프닝 이후에도 계속 작업과정을 공개하며 완성했던 적도 있었어요."

그 외에도 현장 사정상 작업계획을 변경하여 온 뮤지엄 스태프들이 자원봉사자로 나서서 함께 작업을 완성한 일 등도 생각난다고 했다. 돌아보면 이러한 사건들, 작품 때문에 새롭게 만나는 사람들에 얽힌 수많은 이야기들이 어쩌면 결과물에 더 새로운 의미를 부여해 주는 것이 아닌가 하는 생각이 든다며 그녀는 웃음을 지었다.

## 추상표현의 다양한 가능성

개인적으로 나는 곽선경의 작업을 볼 때 텅 빈 전시실에 큰 붓이 나타나 쓱 붓질을 하고 지나간 듯한 느낌을 받는다. 그 터치는 마치 시처럼 느껴지기도 하고, 바람처럼 느껴지기도 한다. 이러한 아이디어는 어떻게 생각해 낸 것일까?

"그것 참 재미있는 생각이네요. 전시실에 큰 붓이 나타나 쓱 붓질을 한다는 것 말이에요. 저는 가끔 제 손에서 까만 잉크가 나오는 것 같은 자유를 느끼거든요.(웃음) 추상표현으로 선의 다양한 가능성을 추구하기 때문에 감상자에 따라 여러 가지를 연상시킬 수 있을 것이라 생각해요. 보이지 않는 것들에 대한 관심에서 비롯된 공간의 에너지, 공기의 흐름, 사람들의 몸의 움직임, 리듬, 속도, 시간 그리고 이런 것들로 표현될 수 있는 시각적 영향력 등 의식과 무의식의 교류를 통한 여러 실험적인 시도로 작업이 가능했던 것 같아요."

그녀의 작업은 드라마틱하게 바뀌지는 않지만 색깔과 사용하는 재료에 따라 점진적으로 발전하는 듯한 인상을 준다. 곽선경이 작품 안에서 겪는 변화들은 무엇인지 물었다.

"질문을 받고 생각해 보니 제가 시리즈로 작업하는 것을 좋아하는 것 같아요. 관심 있는 콘셉트에 따른 다양한 작업을 하고 또 다른 것으로 옮겨가기도 하고, 동시 다발적으로 다양한 시리즈를 작업하기도 하는 것이지요. 각 시리즈들의 서로 공통점과 다른 점을 비교하기도 하면서 말이에요. 현재는 'sculptural drawing' 시리즈를 재미있게 작업하는 중입니다."

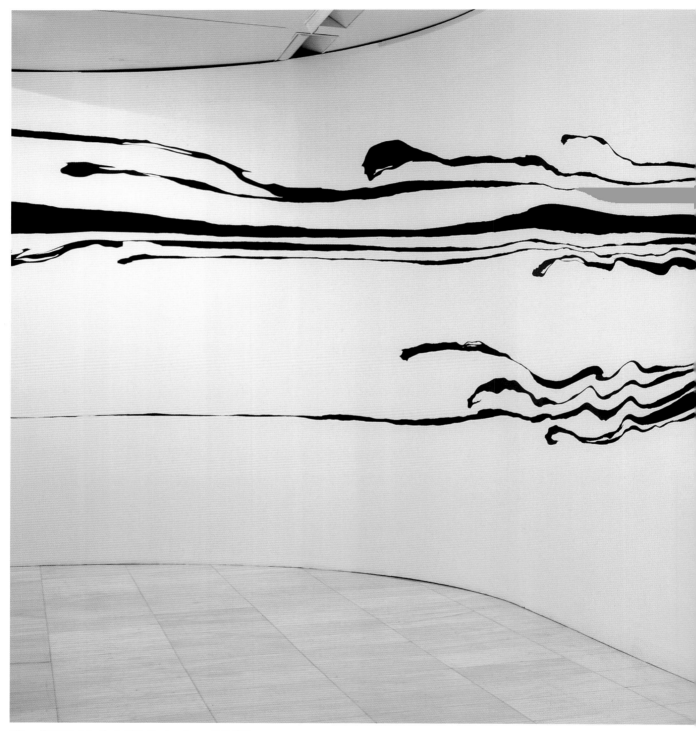

**Title** 마드리드 Sala Alcala 31의 *Untying Space* 전시 전경
**Year** 2007
**Credit** Courtesy of Sala Alcala 31

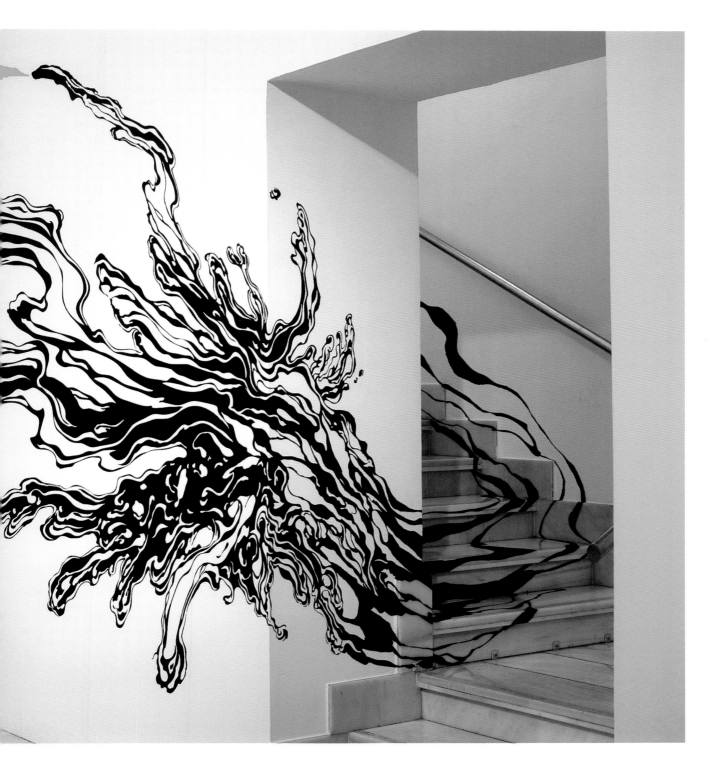

## 수년간 쓰여진 일기와도 같은 드로잉 작업

곽선경의 작업 중 가장 내 흥미를 끌었던 건 와이어로 된 조각 작품과 냅킨 드로잉이었다. 결국 그녀의 드로잉 작업을 하나 구매하기도 했다. 그 에너지가 어찌나 좋은지 해가 갈수록 그 작품이 더욱 좋아진다. 나는 그녀에게 스케치와 같은 작은 작업이 어떻게 큰 프로젝트로 이어질 수 있었는지에 대해 물었다.

"우선 스케일이 큰 공간 드로잉에 대한 관심을 표하는 분들이 대부분인데 저의 섬세하고 작은 드로잉 또한 잊지 않고 관심 가져주셔서 감사드립니다.(웃음) 재료와 표현방법은 콘셉트에 따라 다양할 수 있는데, 철사 드로잉, 잉크 드로잉 그리고 개퍼 테이프 드로잉 등은 스케일이 '공간 드로잉' 시리즈에 비해 작은 것들이지요. 수년간의 종이 위 드로잉은 거의 일기처럼 박스 속에 쌓여 있어 이를 모아 콜라주 시리즈인 'Times Composed'로 연결되기도 했고, 패널 작업으로 제작되기도 했어요. 작은 작업은 빠르고 탄력 있게 여러 아이디어들을 표현할 수 있고 비교적 짧은 시간에 다작이 가능하기 때문에 그 자체로도 완전하지만 종종 큰 작업의 모티브가 되기도 합니다."

## 미래의 아티스트들을 위한 조언

수많은 아티스트들이 뉴욕과도 같은 미술의 중심부에서 성공하고 싶어 한다. 곽선경은 이미 이러한 과정을 겪었고, 현재도 더 성장하고 성숙해가는 과정을 밟고 있기에 젊은 작가들에게 어떠한 조언을 하고 싶은지 물었다.

"글쎄요. 제가 그러한 조언을 해드릴 수 있는 입장인지 잘 모르겠어요. 아직도 저는 성장하고 있는 중이니까요. 다만 정말 좋아하는 일에 열정을 가지고 즐기며 살다 보면 그것으로 이미 그 삶의 보상을 받는 것이 아닐까 생각해요. 저 역시 계속해서 하고 싶은 일을 생각하고 실현하려고 애쓰거든요. 그러한 이유로 제 오랜 스케치북 속에 잠자고 있던 아이디어들을 하나씩 꺼내 다음 프로젝트에 반영하려고 생각하고 있습니다.(웃음)"

'만약 미술 분야의 아티스트가 되지 않았다면 어떤 직업을 선택했을 것 같은지'라는 나의 마지막 질문에 완전 다른 길을 향한 자신은 상상할 수 없다며 아마도 음악이나 영화를 만드는 곳에서 비슷한 일을 하고 있지 않을까 하며 호탕하게 웃는 그녀. 스케일만큼이나 큰 울림을 주는 그녀의 작품이 앞으로 더 많은 이들에게 사랑을 받았으면 하는 바람이다.

그것 참 재미있는 생각이네요.
전시실에 큰 붓이 나타나 쓱
붓질을 한다는 것 말이에요.
저는 가끔 제 손에서 까만 잉크가
나오는 것 같은 자유를 느끼거든요.

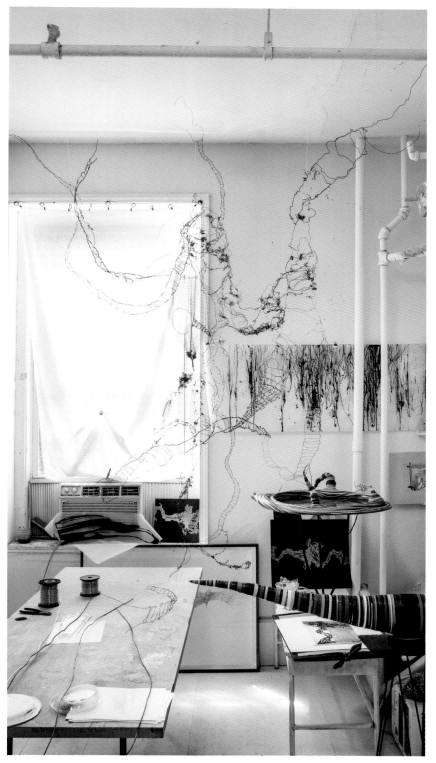

작업 중인 *Wire Drawing*이 자유롭게 설치된 스튜디오

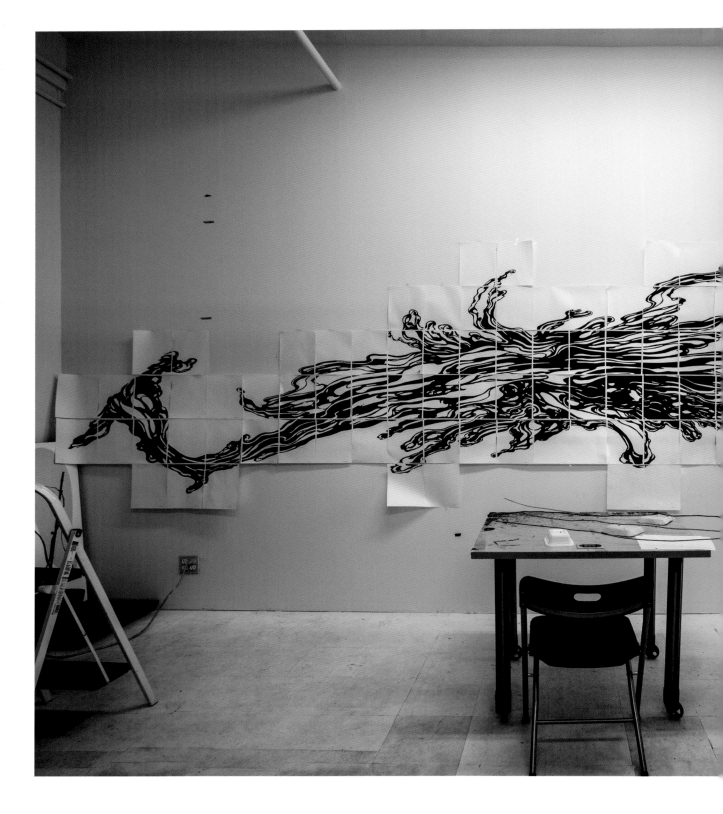

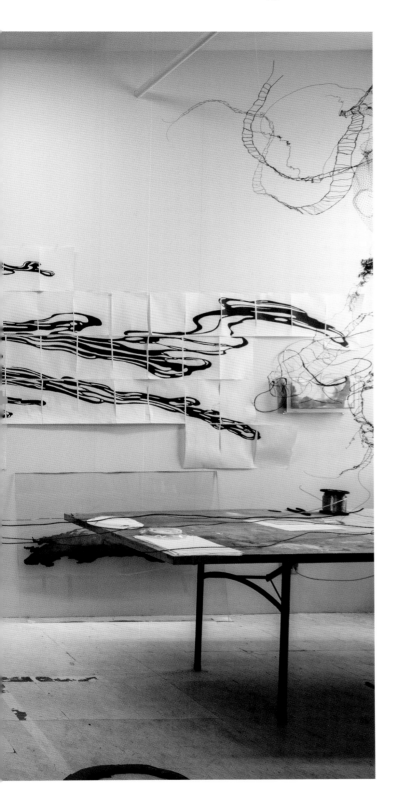

## Christina H. Kang's Note

곽선경의 작업은 손으로 이루어진다. 즉흥적인 선처럼 보이는 그녀의 작품이 입체적인 공간과 만났을 때의 임팩트는 놀랍다. 내면 깊은 곳에 있는 예술적 감성을 대중 앞으로 끄집어내고 공간 속에서 균형을 만들어가는 그녀의 작업은 웅장하면서도 정교하다. 드로잉, 페인팅을 넘어 조각, 비디오, 퍼포먼스 아트는 물론, 전 세계의 주목을 받는 패션쇼와의 콜라보레이션 프로젝트까지 완벽하게 해내는 그녀의 작업은 그 자체로 예술이 되었다. 벽과 기둥에 마스킹 테이프를 격렬하게 찢으며 이어가는 그녀가 다음엔 어떤 작품을 세상에 보여줄지 벌써부터 기대된다.

# Peter Reginato

예술을 향한 열정의 흔적

피터 레지나토와의 인연은 내가 아트 교육 프로그램의 일환으로 뉴욕 아트투어를 진행하던 시기
에 이루어졌다. 그를 잘 알고 지내던 지인을 통해 소호에 흥미로운 작업을 하는 작가의 스튜디오가
있다는 이야기를 듣게 됐고, 곧 그의 스튜디오를 방문하는 기회를 가질 수 있었다. 그의 작업실은
140평 정도의 큰 공간이었는데, 스튜디오 뒤편에는 그의 딸, 아들과 함께 거주하는 공간이 있어
여느 작가의 작업실보다 좀 더 따뜻한 느낌이 들었다. 작가가 1970년대부터 모으기 시작한 컬렉션
도 함께 만나볼 수 있었는데 재즈 음반, 가구, 빈티지 런치 박스, 오래된 장난감 등을 좋아하는 그
의 취향이 느껴졌다. 자신을 '럭키 보이'라고 지칭하는 피터에게 걸맞은 유쾌한 에너지가 가득한 공
간이었다.

Peter Reginato  Work

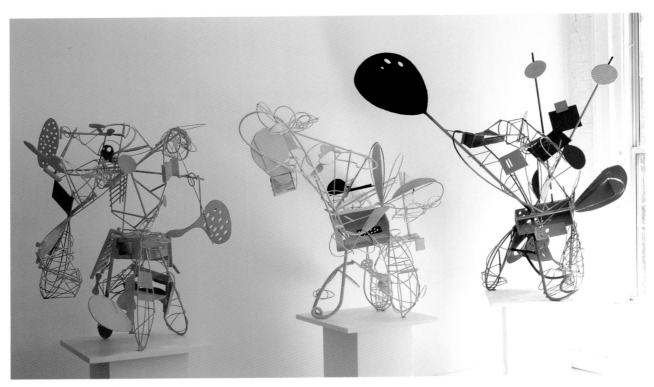

**3 pieces**(왼쪽에서 오른쪽으로)

**Title**  *Commie Red*
**Year**  2013
**Credit** Courtesy of the artist

**Title**  *Yellow Dog Blues*
**Year**  2013
**Credit** Courtesy of the artist

**Title**  *All Blue*
**Year**  2013
**Credit** Courtesy of the artist

Peter Reginato Work

**Title** *California Orange*
**Year** 2015
**Credit** Courtesy of the artist

## 대담한 색채의 조합

나는 그에게 어떻게 그림을 그리게 됐는지, 또 누구로부터 가장 영향을 받았는지에 대해 물었다.

"나는 대학에서 그림을 전공했고, 그때부터 화가로 작업을 시작했어요. 그리고 1966년, 캘리포니아의 버클리에서 조각과 회화 작품들로 첫 전시를 열었죠. 첫 전시는 언론을 통해 제법 주목 받았으나 작품 판매로 이어지진 않았어요. 내심 기대를 했던 터라 실망감을 느끼기도 했죠. 하지만 많은 이들에게 작품을 알릴 수 있었기에 저에게는 큰 행운이었다고 생각해요."

당시 캘리포니아에서는 클리포드 챈스Clifford Chance의 작품이 큰 주목을 받고 있었는데, 피터 역시 그의 두껍고 묵직한 회화 작업으로부터 영향을 받았다고 한다. 도널드 저드Donald Judd와 같은 미니멀리즘 작가뿐 아니라 추상 및 팝아트에서도 많은 영향을 받았죠. 피터 작품의 가장 중요한 요소는 색채다. 모리스 루이스Morris Louis나 헬렌 프랑켄탈러Helen Frankenthaler와 같이 색채를 중시하는 작가 그룹이 있긴 하지만 피터만큼 다양하고 영향력 있는 색채의 조합을 보여 주는 작가는 찾기 힘들다. 그의 작품에서 색채는 어떤 의미일까?

"색채 간의 대담한 조합을 이끌어 내는 야수파 작가들의 작품은 언제나 선망의 대상이었지요. 피카비아, 피카소, 마티스를 사랑했으며, 특히 마티스가 사용한 만화와 같은 형태에 애착을 느꼈습니다. 하지만 색채가 내 작품에 가장 중요한 요소라고 한정 짓고 싶진 않습니다. 사람들은 자꾸만 좁은 시야로 미술을 더 좁게 더 제한하여 바라보는 경향이 있는데 나는 그러한 아티스트로 회자되는 것을 원치 않을뿐더러 그들의 좁은 예술 세상 안에 갇히고 싶지 않기 때문입니다."

## 작품에 녹아드는 음악

피터는 재즈 음반도 컬렉션하고 있었다. 그는 재즈 역시 자신의 작품의 일부라고 말했다. 음악이 그의 작품에 어떠한 요소로 작용하는지 물었다.

"그림을 그릴 때도 재즈를 틀어놓을 때가 많아요. 대부분 듣는 장르는 블루 재즈예요. 때때로 나는 기분에 따라 음악을 크게 틀어놓기도 하고, 아무것도 하지 않으며 오랜 시간 음악만 들으면서 시간을 보냅니다. 그 모든 경험이 자연스럽게 작품에 녹아 있는 것이죠."

오래된 재즈 음악을 많이 접하고, 어떻게 그것이 연주되는지 알게 된 이후에는 그 광경을 마음속에 생생하게 그리며 음악을 감상한다는 그의 답변에서 뼛속 깊은 예술가의 혼을 느낄 수 있었다.

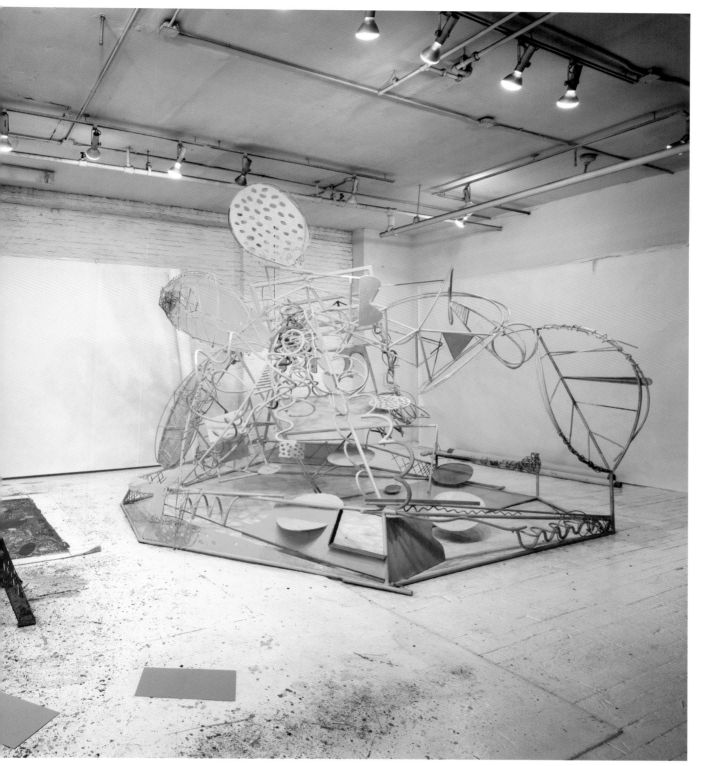

회화와 조각 작품을 작업 중인 피터의 스튜디오

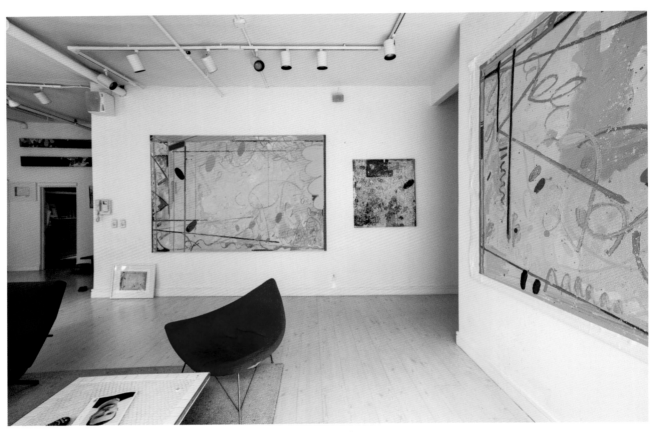

피터의 회화 작품들과 조지 넬슨의 1955년 작 빨간색 *Coconut Chair*가 전시된 거실 전경

중앙 테이블은 1980년대에 제작한 피터의 오가닉 테이블
왼편 바닥의 회화는 1953년 작 페르낭 레제의 프린트 작품으로 피터의 컬렉션

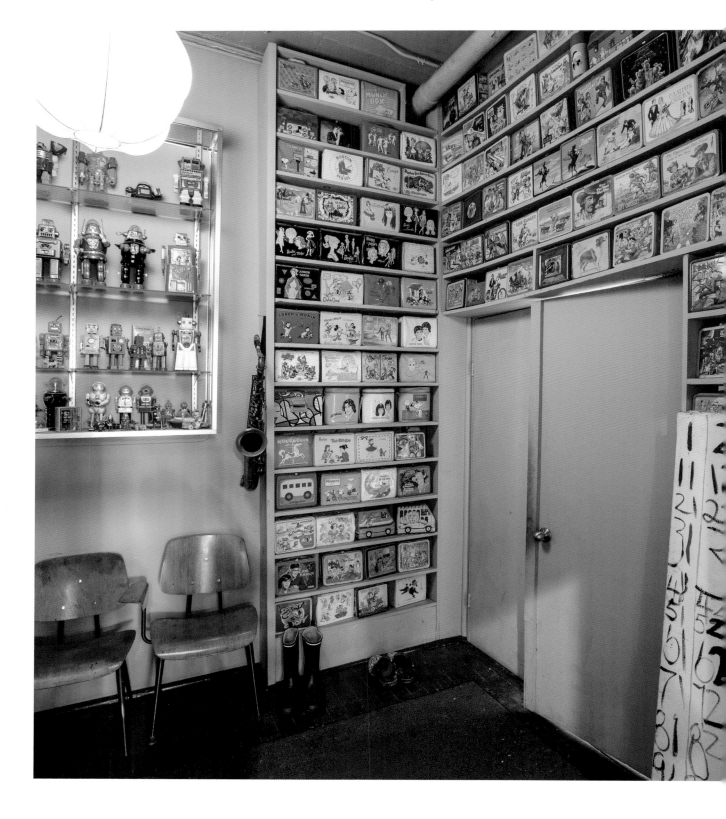

## 미국의 아이콘 문화를 담고 있는 런치 박스 컬렉션

집안 곳곳에서 그의 취향을 알 수 있는 작품들이 눈에 띄었다. 빈티지 디자인 작품들도 많이 보였는데 이를 통해 그가 전반적으로 자유로운 형태의 디자인을 선호한다는 것을 알 수 있었다. 컬렉션에 대해 좀 더 자세한 설명을 부탁했다.

"컬렉션의 대부분은 동료이자 친한 친구인 작가들로부터 선물 받은 작품입니다. 1980년도에는 주로 1950~60년대의 빈티지 디자인을 컬렉팅하였습니다. 현재는 가지고 있지 않지만 한때 장 푸르베<sub>Jean Prouve</sub> 책상을 구입했었고, 매우 귀하게 간직했었는데 아이들 교육비 때문에 높은 가격에 되팔기도 했지요. 아빠가 되니 어쩔 수 없더군요.(웃음)"

컬렉션 중에는 가구 말고도 장난감, 런치 박스들도 상당히 많았다. 대부분 벼룩시장에서 수집한 것이라고 했다.

"특히 런치 박스에 관심이 많았어요. 아무도 런치 박스에 관심을 보이지 않을 때부터 관심을 갖고 찾아다녔는데, 한번은 500달러에 100개의 박스를 바꾼 적도 있을 정도예요. 500달러라는 가격보다 100개 중 2개 에디션 작품이 훨씬 의미 있었기 때문에 가능한 행동이었죠. 당시 런치 박스 중에는 모터 사이클의 영웅이자 스턴트맨인 이블 크니블<sub>Evel Knievel</sub>의 이미지가 있는 도시락도 있었어요. 즉 런치 박스는 TV 프로그램에서 보여 주는 영웅들의 이미지를 통해 당시 미국의 아이콘 문화를 보여 준다고 할 수 있기에 더욱 가치 있게 느껴졌습니다. 이러한 것들이 바로 팝과 함께 미국 스타일 그 자체를 보여 주기 때문이죠."

그는 1980년 초기부터 중반까지 런치 박스를 모으던 사람이 컬렉션에 관해 쓴 책을 본 적이 있는데, 컬렉션한 런치 박스 중에는 원래 가격의 20~30배를 더 받고 되판 상품이 있을 만큼 작품으로써 인정받는 상품도 상당히 많았다고 했다.

"책을 통해 나처럼 런치 박스와 같은 독특한 컬렉션에 매료된 사람들이 상당히 많았던 것을 알 수 있었죠. 처음 2,000개 정도 모았던 런치 박스는 현재 200개 정도 됩니다. 정말 소장하고 싶은 것들만 제외하고, 원하는 이가 있을 땐 되팔기도 해서 많이 줄었습니다."

방 안 벽면 전체에 전시된 피터의 컬렉션인 1950~60년대 일본 깡통 로봇과 미국산 런치 박스들
나란히 놓인 의자는 데이브 챔프먼의 1950년대 작품

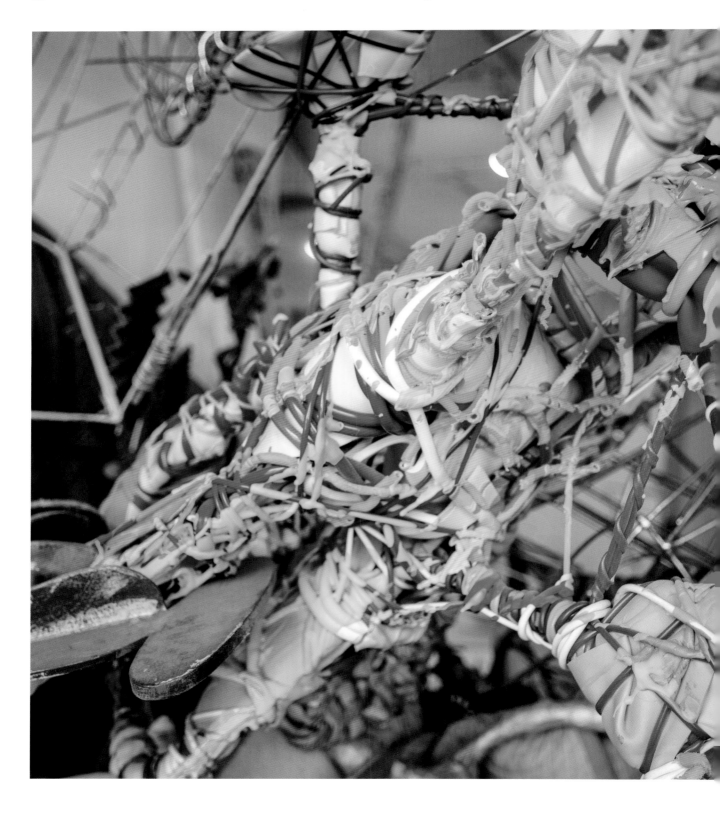

## 럭키 보이의 새로운 도전

피터의 취미생활은 분명 그의 예술에 자양분이 되었다. 미술에 대한 열정만큼 자신의 삶을 윤택하게 만들 줄 아는 그는 일흔이 다 된 지금도 새로운 것을 찾아 나선다. 마지막으로 그에게 앞으로의 계획에 관해 물었다.

"앤디 워홀의 그림과 잭슨 폴록의 그림 이 두 가지를 결합한 무언가를 새롭게 만들어 보고 싶어요. 세월은 흐르지만 그 핑계로 시대에 뒤떨어져서는 안 되기에 끊임없이 새로운 것에 도전하는 노력을 게을리 하지 않을 겁니다."

끊임없이 고민하며 삶과 예술의 경계를 지우려는 그에게 '럭키 보이'라는 별명은 아주 잘 어울린다. 예술로 인해 인생을 즐기게 된 행운아. 예술은 삶을 예술보다 흥미롭게 하는 것이라는 말도 있지 않은가.

조형물에 다채로운 색상의 페인팅을 입힘으로써 회화가 더해진 설치 작업을 선보이는 작가의 작품

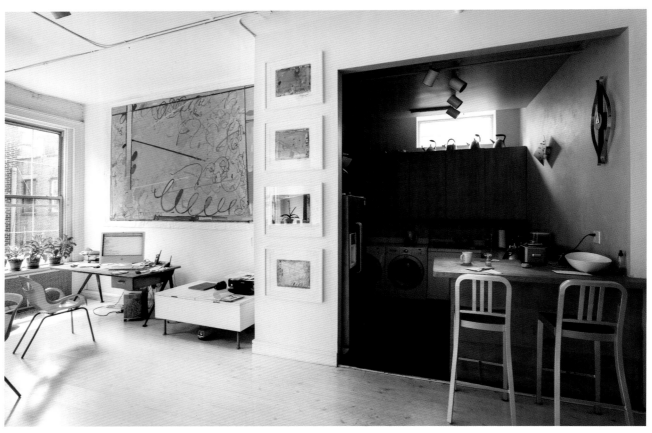

컴퓨터를 놓아둔 1950년대 장 푸르베의 프렌치 데스크와 같은 시대에 제작된 조지 넬슨의 화이트 캐비닛이 놓인 거실

큰 스케일로 사다리 위에서 물감을 뿌리는 등 방 안 전체에서 작업하는 피터의 회화 작품 완성 과정

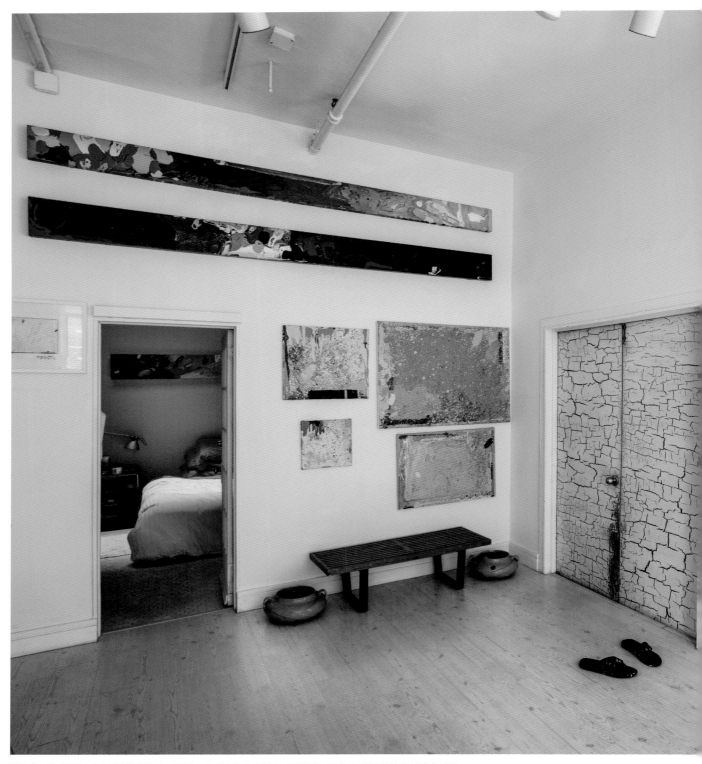

벽면의 모든 회화는 피터 본인의 작품이고 벤치는 1950년대 조지 넬슨. 양쪽의 두 도자기는 맥코이의 1940년대 작품

*Christina H. Kang's Note*

피터는 예술에 관해 방대한 백과사전과도 같은 지식을 보유하고 있다. 실제로 뉴욕 예술의 황금기를 보냈고, 삶의 반 이상을 뉴욕 소호에서 살며 현대예술의 부흥기를 온몸으로 생생하게 체험했다. 색채를 사랑하고, 재즈, 디자인을 즐기고, 런치박스와 같은 유니크한 아이템을 컬렉션하는 피터는 살아온 인생, 만드는 작품만큼이나 매력적이고 정직하며 역동적인 에너지로 가득 차 있음을 느낄 수 있었다.

# Rob Wynne

시가 흐르는 거울에 머문 시선

내가 롭 윈느를 만나게 된 것은 그의 작품을 컬렉션하고 있는 친구 로야Roya를 통해서였다. 로야는
롭 윈느의 작품 활동을 돕는 후원가이자 그의 작품을 컬렉션하는 컬렉터로, 뉴욕에서 아트 컨설팅
을 하고 있는 내게 직접 소장하고 있는 그의 작품을 보여 주는 등 적극적으로 롭 윈느를 만나볼 것
을 권했다. 그녀의 집 한쪽 벽면에 걸린 롭 윈느의 작품은 내게 매우 강렬하게 다가왔고, 작품을 본
지 얼마 지나지 않아 그의 스튜디오를 방문하게 되었다. 로야는 항상 나에게 롭이 얼마나 좋은 사람
인지에 대해 이야기하곤 했는데 그를 처음 만나던 날 그 이유를 알 수 있었다. 보통 예술가들과의 첫
만남에서 반가운 인사와 함께 가벼운 포옹을 하는 사람은 언제나 나였다. 하지만 롭을 만났을 때는
반대로 그가 나에게 먼저 친근한 미소와 인사로 반겨 주었고, 그 따뜻한 첫인상은 아직 내 마음 속
에 깊게 새겨져 있다. 롭과 나는 금세 좋은 친구가 되었고, 내가 롭의 작품을 한국에 있는 고객에게
소개하면서 우리는 더욱 각별한 사이가 되었다. 예술을 향한 강인한 인내심과 열정, 긍정적인 태도,
남다른 재능까지 겸비한 예술가 롭 윈느를 이번 인터뷰를 통해 더 깊이 이해할 수 있는 계기가 되어
기쁘다.

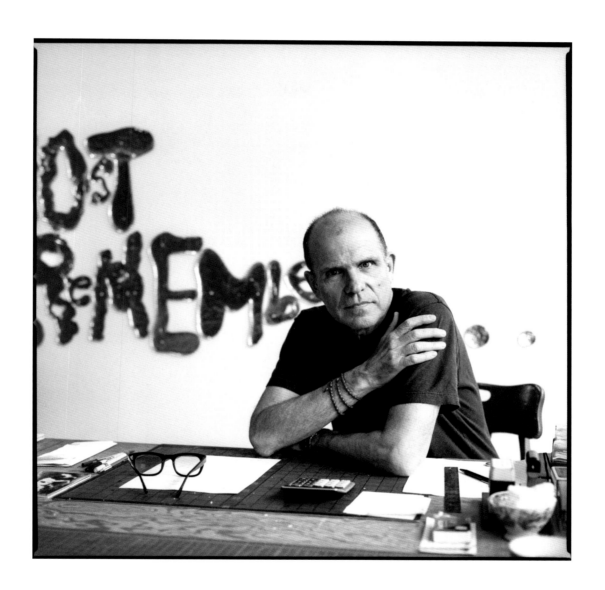

**Title**  LA의 GAVLAK 갤러리의 개인전 *"The Backstage of the Universe"* 전경
**Year**  2014
**Credit** Courtesy of GAVLAK, Photo by Jeff McLane

**Title** 뉴욕 Holly Solomon 갤러리에서 열린 전시, *"Sleepwalking"* 전경
**Year** 1995
**Credit** Courtesy of the artist and Holly Solomon Gallery, NYC

Rob Wynne Work

## 회화와의 결별, 새로운 탐구의 시작

롭 윈느의 작품은 겉으로 표현된 것보다 더 많은 의미를 작품 안에 담고 있는데, 이는 보는 사람의 관점에 따라 차이가 있을 수 있다. 일상적인 삶의 모습에서 사람들이 각각 다른 것을 보고 느끼는 것처럼 그의 작품 역시 보는 사람의 개인적인 경험, 생각에 따라 특별할 수도 있고 평범하게 스쳐 지나가는 사물의 하나로 남을 수 있는 것이다. 롭에게 어떻게 이러한 작품세계를 펼쳐가게 되었는지 물었다.

"나는 작품을 위해 문학작품이나 시에 표현된 인상 깊은 문구를 인용합니다. 그러한 문구 속에는 매우 포괄적인 의미가 함축되어 있기에 작품을 볼 때마다 느껴지는 바가 다르고 그 맛이 새롭거든요."

오래전부터 단어, 글이 가진 깊이 있는 힘에 매료되었던 롭은 자연스럽게 글자가 내포하고 있는 의미에 자신만의 감성을 실어 작품을 만들 수 있었다고 이야기한다.

"사실 제 전공은 그림이었어요. 하지만 그림을 그리는 일은 항상 나에게 끝나지 않는 숙제와도 같았죠. 어디서 마침표를 찍어야 할지 항상 고민이 되었으니까요. 하지만 지금의 작업(거울, 유리를 소재로 하는 조형물)은 그렇지 않아요. 항상 명확한 답을 얻을 수 있죠. 비로소 작품에 대한 자신감을 얻을 수 있게 되었다고 할까요?"

그는 20년 가까이 그림(추상화)에 매진했지만 항상 완벽하게 끝내지 못했다는 느낌을 지울 수 없었다. 80년대 무렵 많은 시간을 그림에 몰두했지만 답을 찾지 못했고, 그림이 아닌 다른 형태의 작품을 만드는 쪽으로 생각이 흘렀다고 했다. 잠시 시간을 가지며 새로운 소재를 찾게 되었는데, 자연스럽게 언어에 관련된 작업을 해야겠다는 결심이 섰다는 것이다.

"뉴욕 예술계의 전설로 남을 컬렉터이자 딜러인 홀리 솔로몬Holly Solomon이 나의 새로운 작품에 관심을 보이면서 많은 것이 달라졌습니다. 그녀가 타계하고 딜러와 예술가의 관계는 예전 같지 않게 되었죠. 그 점이 참 아쉽습니다."

유리를 소재로 한 롭의 첫 번째 작품은 1996년에 홀리 솔로몬의 갤러리에서 처음 선보였고, 그의 작품을 세상에 알릴 수 있는 가장 완벽한 타이밍과 맞아떨어졌다.

"처음으로 내 작품에 대해 스스로 만족감을 느꼈고, 비로소 작품을 만드는 과정을 즐길 수 있게 되었어요. 하지 않아도 되는 작업에 대해 스스로에게 확실하게 'NO.'라고 대답할 수 있게 된 거죠."

롭은 감성과 기술의 결합을 통해 작품 활동을 보다 본능적이면서도 완벽하게 완성하고 싶은 욕구에 항상 시달렸다고 한다. 그러한 갈등을 통해 무엇보다 내면의 집착으로부터 마음을 깨끗하게 비우는 것이 새로운 것을 창조하는 가장 좋은 방법이 될 수 있음을 깨닫게 되었다고 말했다.

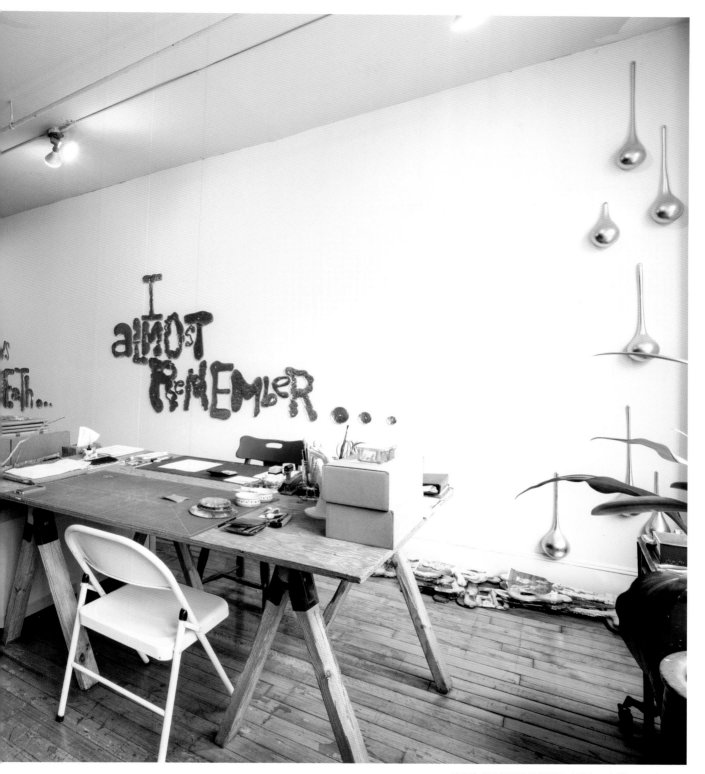

작가의 대표 작품들이 설치된 단정하고 정갈한 스튜디오 공간

유리를 이용해 알파벳의 형태를 만들어 문구를 만드는 작업을 하는 작가의 대표 작품들

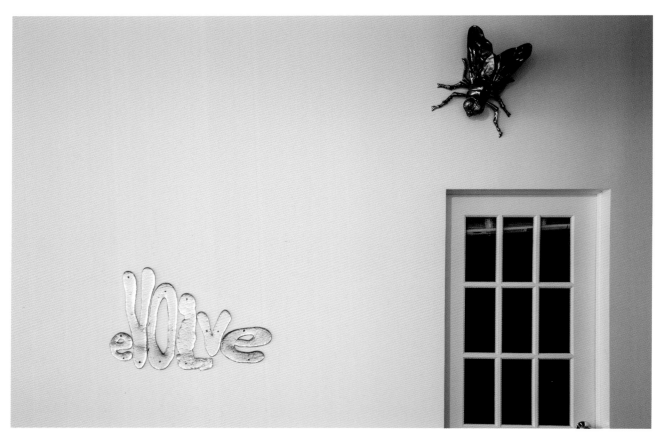

왼쪽 아래는 2015년 작 *Evolve*, 문 위의 조각품은 2000년 작 *Fly*

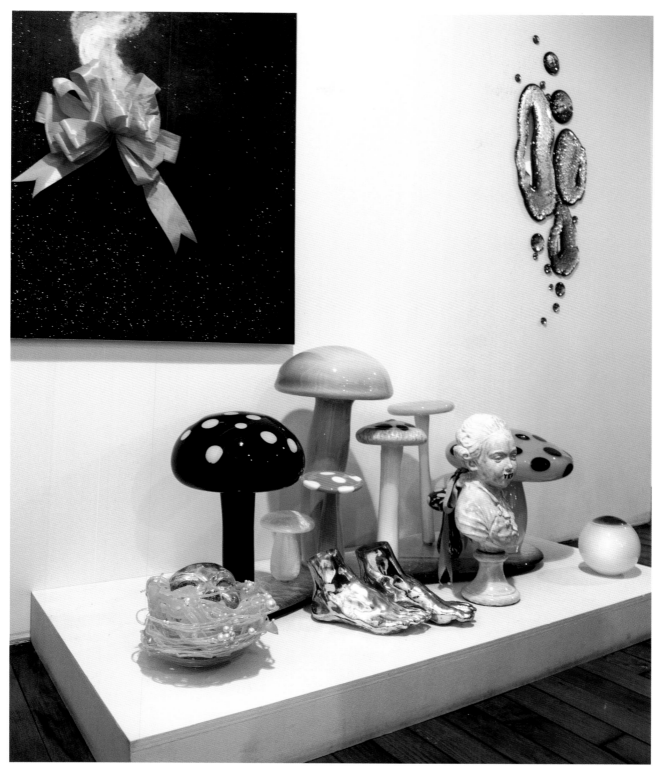

벽면의 다이아몬드 가루가 흩뿌려진 검은 바탕에 붉은색 리본이 달린 작품은 2015년 작 *Frame*, 오른쪽 녹색 조형물은 2014년 작 *Green Flash*, 아래 버섯모양 조각품은 2006년 작 *Mushroom Family*, 주변의 모든 조형물 역시 작가 본인이 제작한 작품들.

## 세상 단 하나의 작품

그의 작품은 절대 와플을 찍어내듯 몰딩을 통해 같은 작품을 만들지 않으며, 오로지 한 작품만을 위해 이 모든 과정이 이뤄진다는 점이 특징이다. 작업에 관해 좀 더 자세한 설명을 부탁했다.

"내 작품은 뉴저지 휘튼에 있는 공방에서 만들어지는데, 가끔은 브루클린에 위치한 어반 글래스라는 곳에서도 작업을 진행하기도 합니다. 보통 4명의 조수가 붙어 3개월 이상 작업에 몰두하는데, 만들고자 하는 작품을 스케치하고, 정교한 기술을 통해 모양을 만들어 구워내지요. 함께 작업하는 사람들은 대부분 저와 20년 가까이 일한 사람들이에요. 제가 원하는 바를 잘 알고 있는 이들과 작품을 만들기에 항상 만족스런 결과물이 나올 수 있는 것입니다."

롭은 유리로 작업을 하면서 동일한 작품을 찍어내는 에디션은 만들지 않기로 결심했다고 말했다. 그의 작품이 더욱 가치를 인정받는 이유이다.

## 뉴욕에서 예술가로 산다는 것

롭은 뉴욕에서 태어나고 자란 순수 뉴요커로 트라이베카Tribeca와 소호Soho에서 인생의 가장 많은 시간을 보냈다. 그에게 뉴욕에서의 삶은 어떠했는지 물었다.

"소호에서만 36년을 살았어요. 한때 이곳의 값어치가 천정부지로 치솟으면서 인정받는 예술가가 아니고서는 계속 거주하기가 쉽지 않았던 때도 있었죠. 하지만 소호에서 예술가로 사는 것에 많은 장점이 있기에 다른 곳으로 이사하지 않고 쭉 이곳에 있었어요. 수많은 갤러리와 박물관은 더 많은 기회를 가져다줄 뿐만 아니라 다양한 예술가 친구와 딜러들을 통해 작품을 세상에 알릴 기회 또한 많으니까요. 이렇다 보니 예술가로서 뉴욕 말고는 다른 곳에서 산다는 생각은 할 수 없어요."

## 낮과 밤을 투영하는 새로운 시도

집과 작업실을 같은 장소로 사용하는 그가 평소에 어떻게 하루를 보내는지에 대해 질문했다.

"다른 사람과 마찬가지로 9시에 일을 시작해 6시에 마무리합니다. 가끔 늦은 밤, 시간을 정해놓고 개인의 만족을 위해 마음껏 그림을 그릴 때도 있습니다. 작업실과 집을 함께 쓰는 좋은 점은 바로 이런 것일 수 있겠죠.(웃음)"

함께 작업하는 사람들은 대부분 저와 20년 가까이 일한 사람들이에요. 제가 원하는 바를 잘 알고 있는 이들과 작품을 만들기에 항상 만족스런 결과물이 나올 수 있는 것입니다.

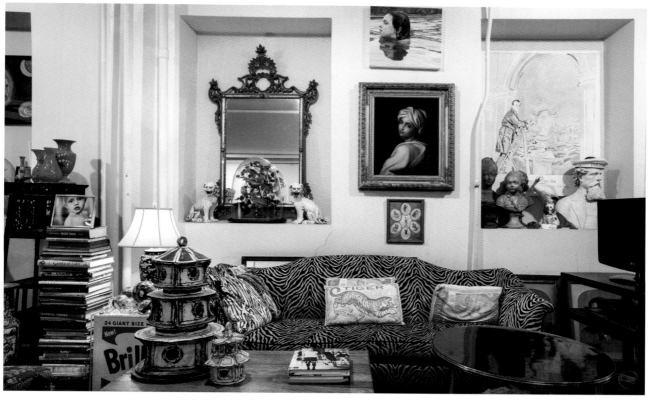

얼룩말 패턴의 소파가 인상적인 공간. 커피 테이블 위 도자작품은 작가의 컬렉션. 소파 위 회화는 베아트리체 첸치의 초상화

## 앞으로의 계획

롭은 지금껏 해왔던 은색이 아닌 검정 유리를 소재로 하는 새로운 작품을 LA에 있는 가블라크Gavlak 갤러리에서 오는 10월 새롭게 선보일 계획을 가지고 있다. 그에게 앞으로의 계획에 대해 물었다.

"지금까지 제가 선보인 작품은 모두 은색의 유리 소재였어요. 대비되는 검정을 소재로 하고 싶다는 생각은 꾸준히 했었고 마침내 시도했는데, 그 결과는 기대 이상입니다. 마치 낮과 밤 같은 의미를 투영하는 듯하죠. 2015년 파리에서도 선보일 계획에 있습니다."

그는 앞으로 새로운 방향성을 가지고 다양한 시도를 해보고 싶다고 덧붙였다.

"세계적인 기업들과 규모가 큰 프로젝트를 진행하는 기회를 얻었고, 그 결과물에 대해 만족하고 있습니다. 앞으로는 세계의 많은 박물관, 갤러리들과 함께 뜻을 모은 전시를 진행하고 싶습니다. 설치작품이 아닌 주얼리 쪽도 더 깊이 탐구하고 싶고요."

규칙을 깨고 불완전한 유리 소재를 포용하여 완벽한 텍스트 조각 작품으로 창조한 롭 윈느. 문학, 금속, 유리, 조각 등 다양한 소재를 넘나드는 그의 앞으로 작품 활동이 더욱 기대된다.

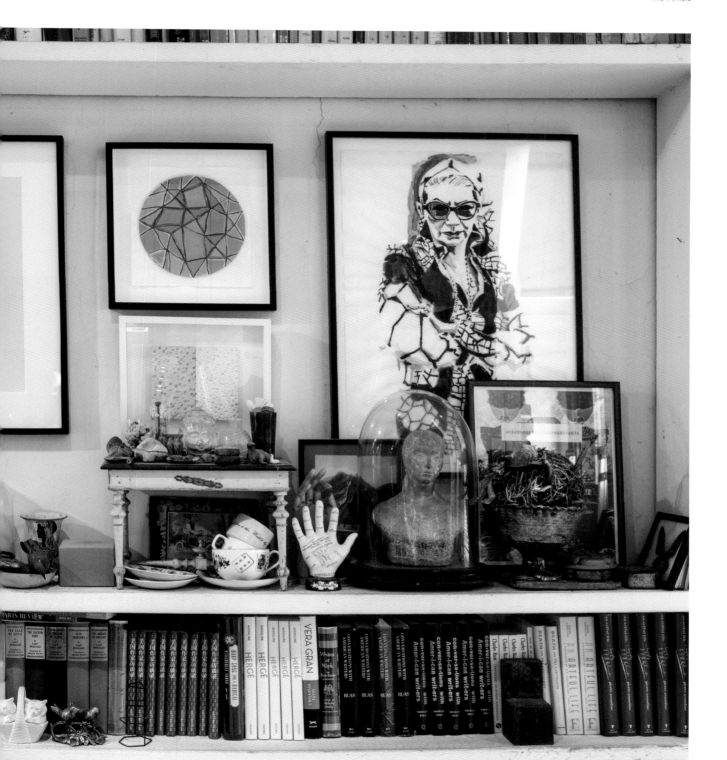

작가가 소장하고 있는 아트 컬렉션이 전시된 서재 공간

작가의 친구들이 작업한 드로잉을 벽면 가득 전시해 둔 침실

다양한 아트 컬렉션이 전시된 침실 한 편

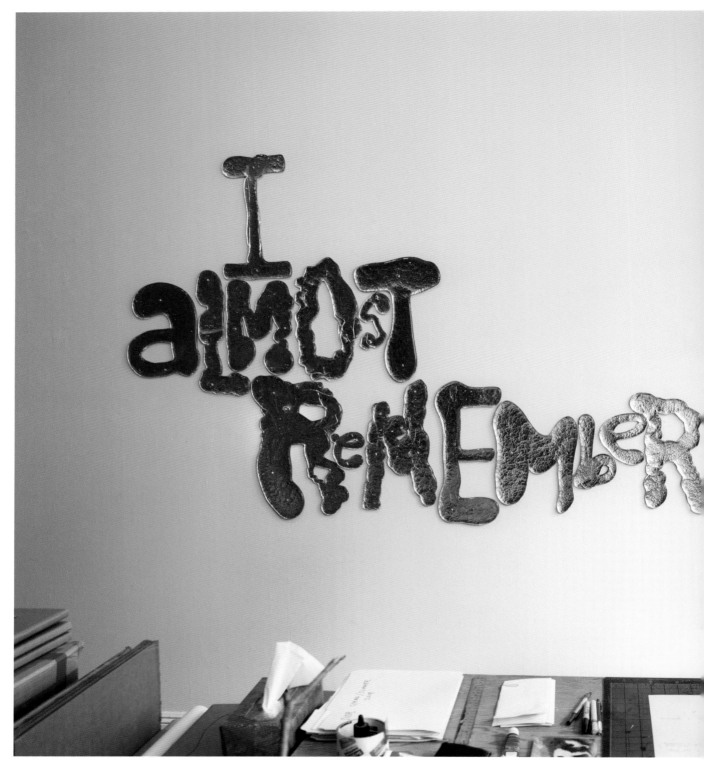

롭의 2014년 작 *I Almost Remember*가 걸린 작가의 스튜디오

*Christina H. Kang's Note*

롭은 유리를 다루는 모습에서 느낄 수 있듯 굉장히 섬세한 아티스트이다. 왠지 차가울 것 같은 분위기를 풍기지만 이야기를 나누면 마음이 따뜻하고 자상한 사람이라는 것을 금방 알 수 있다. 그가 선택해서 작품으로 표현한 문장은 사람들에게 다채로운 울림으로 다가온다. 마치 마음으로 시를 느끼고, 눈으로 맛보는 충만한 경험이다. 그만이 가진 작품세계는 앞으로도 그 희소성으로 인해 많은 사람들에게 주목 받을 것이다. 마치 보석처럼 말이다.

# Cindy Workman

크리에이티브의 도시에서 피어나는 열정과 도전

뉴욕은 예술가, 디자이너, 뮤지션, 건축가, 패션 디자이너, 포토그래퍼 등 창의적인 직종에 종사하는 사람들로 가득 찬 도시이다. 우연한 일로 그들과 친분을 쌓게 되고, 둘도 없는 친구가 되는 일은 뉴욕에서 그리 어려운 일이 아니다. 신디 워크맨Cindy Workman과 나의 인연 역시 2002년 첼시에 있는 프레임 숍에서의 우연한 만남으로 시작되었다. 시티 프레임이라고 불리는 그곳은 수많은 예술가와 딜러들이 작품의 프레임을 맞추기 위해 자주 찾는 장소이다. 그곳에서 나는 고객이 구입한 작품을, 그녀는 자신의 작품을 위한 프레임을 맞추는 중이었다.

무의식적으로 시선이 간 신디의 작품은 쉽사리 눈을 떼지 못하게 하는 힘을 가지고 있었다. 자연스럽게 그녀와 나의 시선이 마주쳤고, 동시에 밝게 웃으며 인사를 나누었다. 내가 그림에 관심을 보이자, 소호에 있는 갤러리에서 솔로 전시를 하기 위한 작품이라는 설명과 함께 그녀는 나에게 전시회 초대장을 건넸다.(여담이지만, 그날 내게 준 초대장 커버를 장식했던 그녀의 작품은 현재 내가 소장하고 있다.) 그렇게 찾은 전시회에서 만난 그녀의 작품세계는 매우 놀라웠다. 디지털 콜라주 표현기법으로 여성을 향한 다양한 주제를 흥미롭게 풀어낸 그녀의 작품에 반한 나는 그녀의 열렬한 팬이자 가까운 친구로서의 인연을 지금껏 소중히 이어오고 있다.

**Title** *And She Died Like a Mermaid*
**Year** 2003
**Credit** Courtesy of the artist

**Title** *Superhero 1*
**Year** 2003
**Credit** Courtesy of the artist

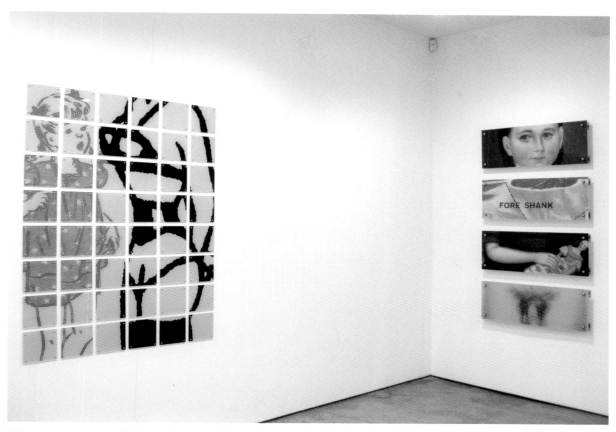

**Title** Lennon, Weinberg 갤러리에서의 *"the woman"* 전시 전경
**Year** 2009
**Credit** Courtesy of Lennon, Weinberg, Inc

Cindy Workman Work

## 예술 애호가인 아버지의 영향을 받은 유년시절

나는 신디에게 먼저 그녀가 작가로 성장할 수 있었던 배경에 대해 질문했다. 특히 예술 애호가이신 아버지와 함께 한 유년시절이 그녀에게 어떠한 영향을 끼쳤는지 이야기해 달라고 했다.

　"크리스티나가 말한 것처럼 부모님께서는 매우 열정적으로 예술작품을 수집하셨어요. 특히 미국 작가들의 작품을 선호하셨지요. 조지아 오키프Georgia O'Keeffe, 에드워드 호퍼Edward Hopper, 찰스 버치필드Charles Burchfield, 윌리엄 디쿠닝Willem DeKooning, 조안 미첼Joan Mitchell, 아쉴 고르키Arshille Gorky와 같은 작가들의 작품을 많이 구입하셨어요. 시간이 흐르면서 자연스럽게 아버지의 컬렉션 범위는 넓어졌고, 영국 작가들 작품도 꽤 수집하신 것으로 알고 있어요. 그러한 부모님 아래서 자랄 수 있었던 건 행운이었죠. 아주 어렸을 때부터 아버지께서는 제가 예술에 대한 흥미를 붙일 수 있도록 도와주셨어요. 나중에 커서 예술가를 직업으로 가져도 좋다는 말씀도 자주 하셨고요. 어찌 보면 예술가로서의 삶은 제게 주어진 선택 사항과도 같은 것처럼 당연하게 느껴졌지요. 부모님 손을 잡고 미술관이나 옥션 하우스를 누비는 일이 잦았고, 부모님이 많은 작가들과 좋은 관계를 유지하고 계셨기 때문에 그들의 스튜디오에 방문해서 작품에 대해 심도 깊은 이야기를 나눌 수도 있었어요. 어릴 때부터 작가의 의도를 이해할 수 있고 배울 수 있는 특별한 기회를 가졌기에 이러한 성장 과정이 제 직업에 크나큰 영향을 미친 것은 분명한 듯해요."

## 일상에서 발견하는 영감

나는 지난 10년간의 만남을 통해 그녀가 무라카미 다카시Murakami Takashi의 오랜 팬이라는 것과 빈티지 패션 아이템과 영화에 열광한다는 사실을 알고 있다. 이번 기회를 통해 그녀에게 예술, 패션 그리고 영화가 그녀의 작품 활동에 어떠한 영향을 주는지 질문했다.

　"대부분의 예술가가 그렇듯, 저 역시 주변의 환경으로부터 많은 영감을 받습니다. 영감을 주는 것들은 거창한 것이 아니에요. 그것은 방금 전에 본 영화의 한 장면일 수도 있고, 어젯밤에 먹은 음식일 수도 있어요. 저는 제가 보고 경험하고 느낀 모든 것들을 그 상태 그대로 남기고 싶은 욕망을 가지고 있어요. 그렇기에 되도록이면 아름다운 것들로부터 둘러싸여 있고 싶고, 제게 끊임없이 메시지를 보내는 것들과 가까이 하고자 노력합니다. 질문에서 당신이 영화를 언급한 점이 흥미롭네요. 맞아요. 나는 엄청난 양의 영화를 모으고 있는 영화광이에요. 제가 본 영화의 한 장면, 영화의 전체적인 분위기, 만능적인 주인공의 역할 등에서 영감을 받는 경우도 있지요. 하지만 표현은 영화처럼 서술적으로 진행할 수 없기에 작품은 나만의 관점에서 바라본 순간의 스토리를 담아내요. 이야기의 결론일 수도 있고, 아주 기초적인 물음일 수도 있으며, 어떠한 감정이나 순간을 묘사하는 특별한 상황일 수도 있겠지요."

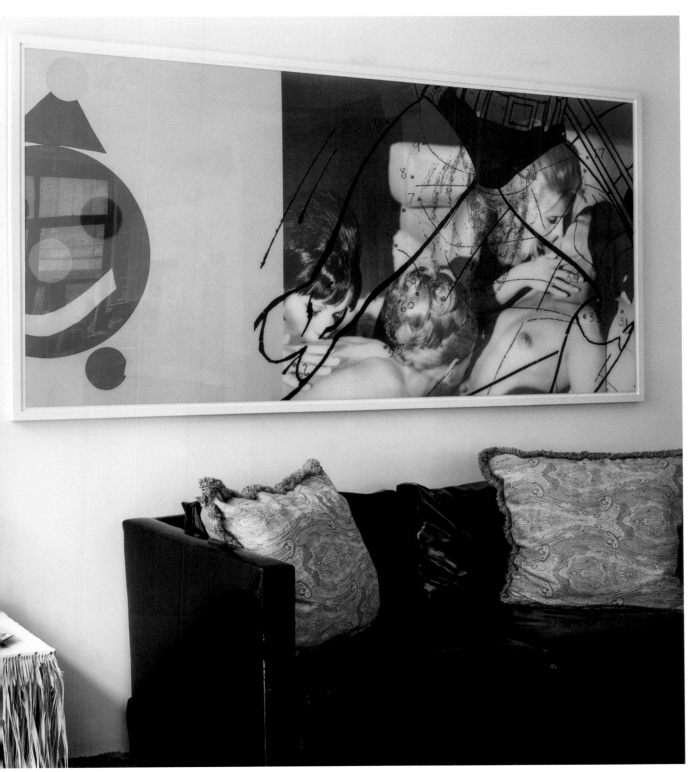

컬렉터였던 부모님의 영향을 받아 남다른 심미안으로 다양한 오브제가 전시되어 있는 그녀의 공간. 소파 위는 그녀의 작품인 *Man and Woman*

신디 본인의 작품들을 전시한 파티션으로 넓은 스튜디오 공간을 응접실과 작업 공간으로 분리하여 구성한 모습

## 상업 디자인과 예술작품의 차이점

신디는 작가로서의 삶을 시작하기 전, 오랜 시간 동안 그래픽 디자이너로 일했다. 디자이너로서의 결과물과 예술가로서 생산해내는 작품이 어떠한 차이점을 갖는지 그녀의 생각을 물었다.

　"그래픽 디자이너가 되기 전, 나는 디자인과 예술 세계가 매우 비슷하다는 사실을 알고 있었어요. 그렇기에 아마도 그래픽 디자이너로 일할 결심을 할 수 있었겠죠. 하지만 두 직업의 아주 큰 차이점은, 디자이너는 클라이언트의 요구대로 결과물을 만들어 내야 한다는 것이고, 작가는 자신만의 답을 찾아가며 작품을 완성해 간다는 것이죠. 작품을 만들어 낼 때에는 '갑'과 '을'의 관계가 존재하지 않아요. 오직 작가의 '질문'과 '답'이 존재하지요. 제 작품은 클라이언트를 위해 존재하는 것이 아니라 그냥 그 자체로 스스로를 위해 존재하는 것이지요."

저는 처음엔 그림을
중점으로 했는데 완벽하게
작품에 만족하기는 어려웠어요.
표현하고자 하는 것을
모두 다 담아내지는
못하는 느낌이었거든요.

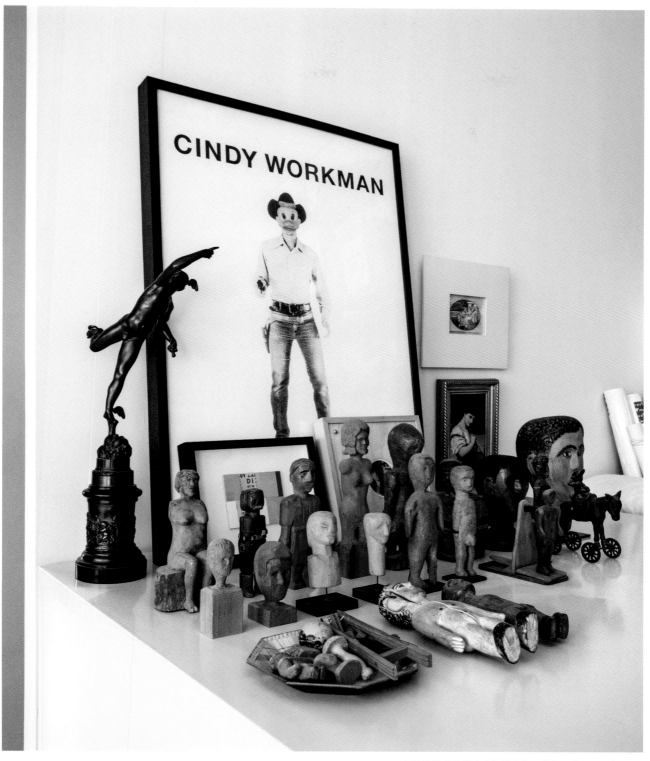

여성의 몸에 관심이 많은 신디가 소장하고 있는 오브제 작품들

갓 인쇄를 마친 그녀의 작품 *Diagram 2 (Horse)*

## 표현의 방법을 넓혀 준 콜라주 기법

디지털 콜라주 아티스트로 불리는 그녀의 작품은 표현 기법과 콘셉트가 매우 독특한 것으로 유명하다. 작품을 할 때 보통 아이디어와 콘셉트가 어떻게 시작이 되는지 질문했다.

"제가 자랄 때 예술가는 보통 그림을 그리는 사람이거나 조각을 하는 사람, 둘 중 하나였어요. 저는 처음엔 그림을 중점으로 했는데 완벽하게 작품에 만족하기는 어려웠어요. 표현하고자 하는 것을 모두 다 담아내지는 못하는 느낌이었거든요. 그러한 고민 끝에 저는 콜라주 기법의 작품을 시도하게 되었는데, 어느 한쪽이 아닌 나만의 위치를 찾은 느낌이 아주 편안하게 다가오더군요. 표현할 수 있는 방법이 넓어진 것에 대한 만족역시 컸고요. 그러다 점차 컴퓨터 기술이 발전하면서 디지털로 콜라주 작품을 제작할수 있는 기술이 계속 다양화 되었고, 이 점은 저에게 있어서는 매우 환상적인 도구로 작용했어요. 비파괴적인 방법으로 이미지 위에 이미지를 덧입힐 수 있었고, 이러한 기술은그 자체로 작품을 할 때 많은 아이디어를 불러일으키는 역할을 해주었어요."

## 예술과 요리의 상관관계

신디는 재능 있는 예술가이기도 하지만, 친구들에게는 프로페셔널한 요리사로 불리기도 한다. 그녀의 손끝에서 탄생하는 모든 요리는 많은 이들의 감탄을 자아냈다. 어쩌면예술적인 재능과 요리에 대한 재능에는 깊은 상관관계가 있지 않을까 싶다는 나의 말에 그녀는 이렇게 답했다.

"매우 흥미로운 생각이네요. 실제로 제가 아는 많은 작가들이 요리를 굉장히 잘해요. 저 같은 경우는 요리를 전문적으로 배우기도 했고요. 여기에는 상당한 연관성이 있을 것 같아요. 두 가지의 프로세스를 살펴보면 비슷하잖아요? 재료를 고르고, 어떠한 것들을 첨가할 것인지 생각하고, 하나의 주제를 앙상블 있게 표현해내는 과정이 말이에요. 한계가 없는 연구가 가능한 분야이기도 하고요. 음식을 먹는 사람에게 내는 프레젠테이션도 어떻게 할지가 매우 중요한 부분이고요. 색감, 사이즈, 모양, 질감 등을 고려해서 작품을 만드는 것과 요리를 한다는 건 둘 다 제게 있어 아주 재미있는 활동인 건 확실해요.(웃음)"

오랜 시간 동안 콜라주 아트에 집중한 그녀에게 십 년 전의 작업과 현재의 작업에 대한 변화가 있는지 묻고, 앞으로 어떠한 작품을 할 계획인지에 대해 이야기 해달라고 했다.

**Title**  Lennon, Weinberg 갤러리에서의 *"the woman"* 전시 전경
**Year**  2009
**Credit**  Courtesy of Lennon, Weinberg, Inc

### 작품의 과거, 현재 그리고 미래

"글쎄요, 제 작품이 10년간 얼마나 어떻게 바뀌어 왔는지는 솔직히 저도 잘 모르겠어요. 개인적으로는 아직도 같은 주제에 대해 깊이 탐험하고 있다고 생각하거든요. 하지만 제 작품을 바라보고 느끼는 사람들의 관점에는 변화가 있을 수도 있다고 생각해요. 큰 방향에서 본다면 무엇보다도 새로운 기술을 탐험하고, 다양한 방법으로 대중과 만나게 하는 것에 집중할 것 같아요. 그러한 부분이 작업 중 제가 좋아하는 과정이기도 하고요. 현재는 커다란 벽을 다 채울 만큼 규모가 제법 큰 작업을 하고 있어요. 많은 사람들이 넓은 공간에서 제 작품을 보게 될 것이라는 것에 대해 매우 큰 기쁨을 느끼며 작품을 만들고 있어서 좋은 결과가 있을 것 같아요."

### 다양한 라이프스타일이 공존하는 뉴욕

마지막으로 런던에서 학교를 다녔던 시간을 제외하면 거의 대부분 뉴욕에서 지낸 정통 뉴요커인 그녀에게 뉴욕이 지닌 매력이 무엇이라고 생각하는지 물었다.

"네, 저는 뉴욕에서 태어나고 자랐어요. 파리에 있었던 시간과 런던에서 대학원을 다녔던 시간을 제외하면 뉴욕을 떠나 산 적이 없어요. 뉴욕이라는 도시는 정말 모두를 위한 도시예요. 그래서 전 세계 문화가 녹아 든 멜팅 팟melting pot이라고 불리기도 하죠. 다양한 라이프스타일을 가진 이들이 모두 만족할 수 있을 만큼 다양한 선택이 존재하는 도시예요. 계속해서 늘어나는 미술관, 갤러리, 공연장, 레스토랑이 무엇보다 매력적인 요소가 되겠네요. 섬 문화이다 보니, 해변에서 즐길 수 있는 스포츠나 요트에서 즐기는 낚시, 승마 등도 즐길 수 있죠. 아직 뉴욕을 경험하지 못하셨다면 가까운 시일 내에 꼭 방문해서 다양한 즐거움을 얻어 가시길 바랍니다."

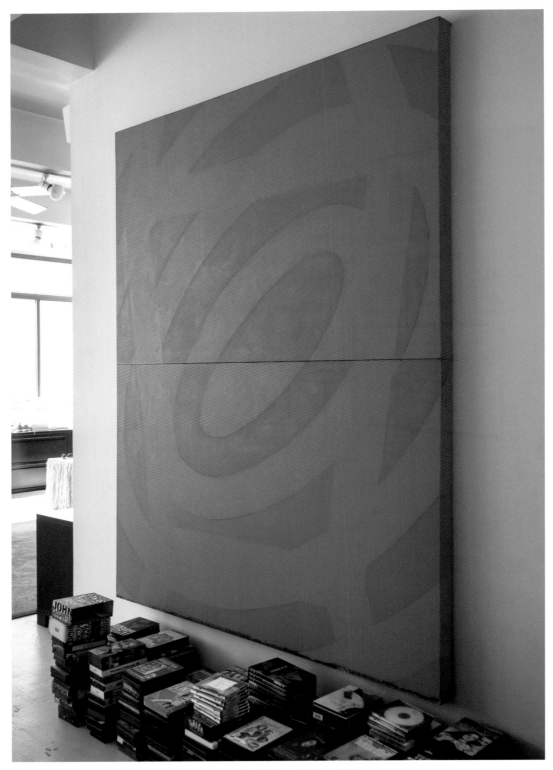

강렬한 인상을 주는 빨간색 회화작품은 신디의 소장품인 작가 데이비드 로우의 1989년 작 *Tattoo*

뉴욕 웨스트가에 자리 잡은 신디의 스튜디오로 그녀가 작업과 동시에 개인적인 업무를 하는 공간

작업에 필요한 각종 파일들과 신디가 직접 수집한 오브제들

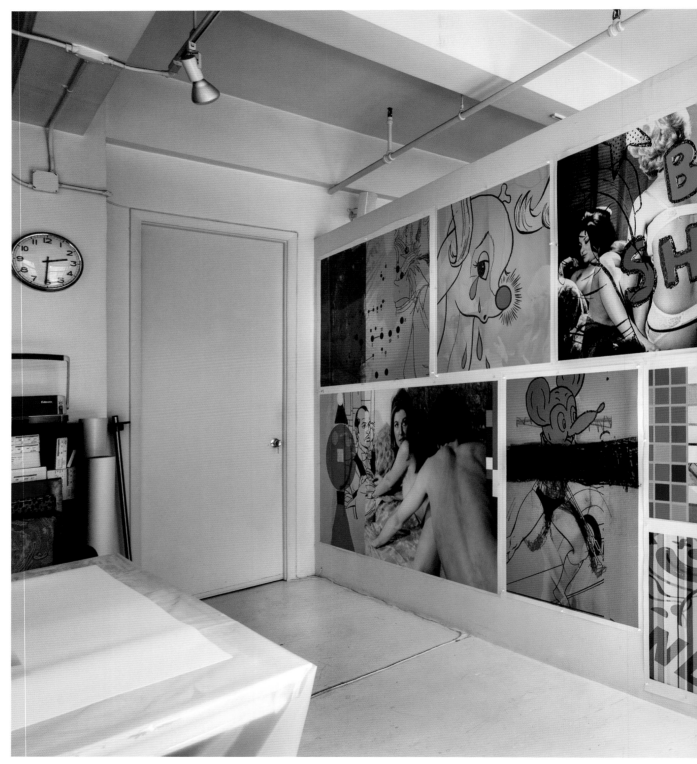

스튜디오의 파티션에 전시된 신디 본인의 위트 있는 작품들

## Christina H. Kang's Note

신디는 기술과 예술의 경계에서 균형을 잘 잡아가는 명민한
아티스트다. 디지털 기술을 통해 작품을 만들지만 프린트하
듯 많은 작품을 생산하지는 않는다. 그러한 점이 그녀의 작품
을 더 독특하게 만드는 요소가 되어 준다. 하나의 주제에 깊
게 집중하는 그녀의 작품은 관객에게 많은 질문을 던진다. 그
렇기에 신디의 새로운 작품을 접하는 것은 항상 신선하고 새
로운 경험이 된다.

# Grimanesa Amoros

자연을 닮은 유연한 삶의 흔적

그리마네사 아모로스는 매우 유기적이고 자연적 형태를 띠는 동시에 미래적인 느낌을 주는 작품을 만든다. 조각이나 설치, 비디오, 조명, 사운드를 통해 우리의 개인적 혹은 집단적 정체성에 대한 생각을 드러내는 작품들을 만들며, 사회 역사, 과학적 연구, 비판이론 등 다양한 분야에 관심을 갖고 그로부터 영감을 얻어 작업한다. 아모로스는 NEA 펠로우십(워싱턴 DC), NEA 아트 인터내셔널(뉴욕), 브롱스 뮤지엄의 AIM 프로그램 등 다수의 수상경력을 가지고 있다. 미국, 유럽, 아시아 그리고 남미에서 전시를 열었으며, 최근에는 제54회 베니스 비엔날레, 타이완 국립미술관, 베이징 아트 뮤지엄, 뉴욕 트리베카 이세이 미야케, 아모리 쇼가 기획에 참여한 타임스 스퀘어 공공미술 프로젝트 등에서 개인전을 열거나 공공적 성격의 작품 활동을 펼쳤다.

그녀와 나의 인연을 정확히 기억해내는 것은 어렵다. 왜냐하면 우리는 어떤 계기를 통해 인사를 나눈 사이라기보다는 갤러리나 페어에서 스쳐 지나가며 얼굴을 익힌 사이이기 때문이다. 우연한 만남이 몇 차례 반복되자 자연스레 나는 그녀의 작품이 궁금해졌고, 그렇게 만나게 된 그녀의 작품세계는 매우 놀라웠다. 조각이나 설치, 비디오, 조명, 사운드까지 다양한 매체들과 작업한 작품에 빛을 도입함으로써 몽환적인 분위기를 연출하는 그녀의 작품 속에는 인간에 대한 깊은 탐구가 담겨 있다. 현재 그녀와 나는 작가와 팬으로서, 또 친구로서 유쾌한 만남을 지속하며 이제는 우연이 아닌 인연으로 함께 하고 있다.

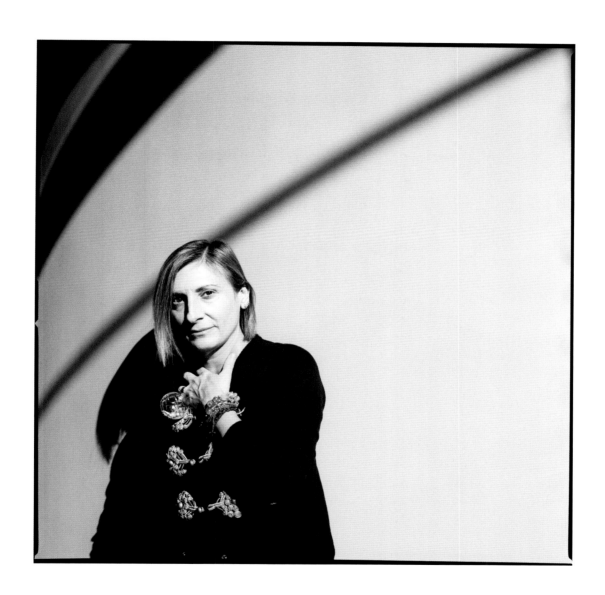

**Title** *BREATHLESS MAIDEN LANE*
**Year** 2014–2015
**Credit** Courtesy of the artist and Time Equities, Inc. Art–in–Buildings, Photo by Grimanesa Amoros Studio

## 뉴욕에서 시작된 아티스트로서의 삶

페루 리마 출생인 그녀가 어떻게 뉴욕에서 작가로서의 삶을 살게 됐는지 물었다.

"페루에서 미술과 심리학을 복수 전공했었어요. 둘 다 관심이 있어서 선택했었는데, 막상 공부를 하다 보니 가야 할 길이 분명해지더군요. 제가 좋아하는 일은 미술 계통이라는 것을 확실히 알게 되었거든요. 심리학을 공부하거나 그 분야를 주제로 친구들과 토론을 하는 것은 그다지 재미있지 않았어요. 반면 예술에 대한 열정은 늘 밤늦게까지 저를 작업실에 붙잡아 두었죠."

그리마네사는 손으로 직접 무언가를 만들어 내는 것을 무척 좋아한다는 것을 알게 되었고, 거기에 새로운 소재들, 예를 들면 음악이나 하이테크놀로지 같은 기술들을 접목하는 것에 큰 흥미를 느꼈다고 했다. 각각 다른 종류의 재료들을 섞어 보는 것, 또 한 번도 시도해 보지 않은 새로운 재료들을 탐험한다는 일에 늘 매료되어 있었다고 한다.

"그렇게 막연한 동경 같은 것을 안고 뉴욕에 왔어요. 영화에서 보던 판타지가 있었거든요. 특히 브로드웨이, 타임스퀘어 등에 관한 것이 강했죠. 뉴욕에 와서 작업을 하면서부터는 타임스퀘어를 배경으로 작품을 설치해보고 싶다는 꿈을 꾸기도 했고요. 그 꿈은 2011년도에 타임스퀘어에 설치했던 '우로스 하우스'로 이뤄졌죠. 그렇게 꿈처럼 뉴욕으로 온 후 떠나지 않고 이곳을 현재 제 삶의 주요한 배경으로 삼고 있습니다."

## 작품의 영감이 된 페루에서의 유년시절

그녀의 작품은 경험에서 우러난 주제를 바탕으로 만들어진다. 그러다 보니 작품에서 페루를 느낄 수 있다. 어떤 관계가 있는지 좀 더 자세한 설명을 부탁했다.

"맞아요. 제게 있는 페루인의 뿌리와 성장 배경은 작품에 많은 영향을 끼쳤죠. 현재는 뉴욕에 살고 있지만, 페루에서 자랐기 때문에 그곳에서의 경험이 제 작품의 개념적 기초를 이루는 핵심 요소라고 할 수 있습니다. 제가 태어나고 자란 고향 리마에는 넓은 포도밭이 있는데, 그 포도밭에서 보낸 유년시절의 좋은 추억이 많아요. 포도를 좋아했기 때문에 자연적 형태를 연구하기도 했어요. 포도송이들이 모여 있는 모양이나 잎이 무리 지어 있는 형태 같은 것들이죠. 아마도 제 작품에 유독 둥그런 형태가 많은 것은 그 때문인 것 같아요. 제 작품 중 '우로스' 시리즈는 페루의 남동부에 위치한 티티카카 호수의 우로스 섬에서 영감을 받아 만든 것이에요. 잉카 제국 이전의 우로스 사람들은 티티카카 호수에 떠있는 인공 섬들에 살았어요. 집이나 선박 등을 토토라 갈대라는 것으로 만들어서 살았는데, 이러한 요소들이 '우로스' 시리즈를 만드는 데 많은 영향을 주었죠. 조명을 통해 선명하게 보이는 조각들은 이 섬의 전통적 기법들을 형상화하여 반영한 것이죠."

## 작품에 담긴 빛의 의미

그리마네사의 작품에는 조명이 매우 중요한 역할을 한다. 언제부터 조명을 작품에 쓰기 시작했는지, 어떻게 그런 생각을 갖게 되었는지 궁금했다.

　"아버지와 오빠가 엔지니어 회사를 하는데, 제가 이런 조명을 비롯하여 다양한 디지털 기술들을 작품에 접목하는 것에는 아마 가족 환경에서 오는 것도 있을 것 같아요. 그중에서도 조명에 관심을 갖게 된 것은 제게 익숙한 소재였기 때문이에요. 어떤 특정 시기라고 할 것도 없이 너무나 자연스럽게 사용했지요. 작품에 빛을 도입함으로써 마치 마법과도 같은 분위기를 입힐 수 있었고, 그런 의미에서 매우 중요한 요소이기도 합니다."

　빛은 사람을 사로잡는 힘이 있다. 그녀의 작품은 빛과 함께 하나가 되기 때문에 서로 분리될 수 없는 듯 느껴진다. 빛이 작품에 담긴 의미를 좀 더 명확하게 전달하는 요소로 작용하기도 한다.

작품에 빛을 도입함으로써 마치 마법과도 같은 분위기를 입힐 수 있었고, 그런 의미에서 매우 중요한 요소이기도 합니다.

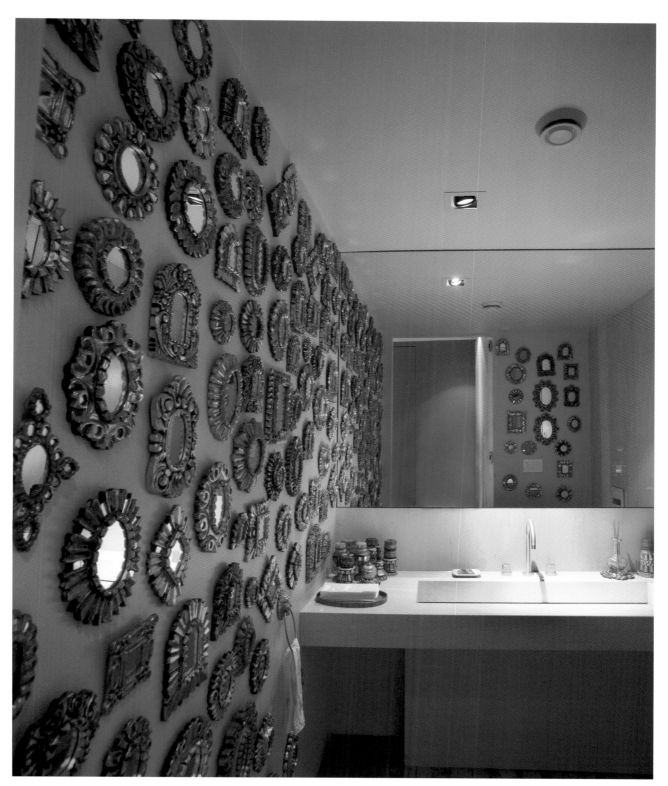

페루 출신 작가의 심미안이 반영된 앤티크 소품이 진열된 화장실 공간

"저는 공공 예술품을 설치하기 위해 여행을 자주 하기 때문에 서로 다른 다양한 자연 경관과 조명으로부터 막대한 영향을 받아 작업을 합니다. 사람들이 제 작품을 통해, 페루와 세계 곳곳에서 얻은 개인적인 경험을 나눌 수 있는 것이죠. 그렇기 때문에 수작업 조명은 세심한 기술적 과정을 통해 만들어 내는 매우 중요한 과정 중 하나입니다. 각 조각품과 설치되는 공간에 맞춰 빛을 연구하고 어떻게 관람자들이 움직일지에 대해 연구하며, 사람들이 일상적인 흐름에서 어떻게 작품과 소통할지에 대해 고민합니다. 소재를 자유스럽게 사용하는 것이나 특정한 장소에 가서 그 장소와 어울리는 작업을 생각해 보고 그곳과 커뮤니케이션을 일으키는 작업을 하는 것은 질리지 않는 저만의 재미있는 놀이이자 일이죠."

## 뉴욕의 가장 어린 컬렉터가 된 딸

그리마네사에게는 딸이 한 명 있다. 사석에도 항상 딸에 대한 자랑을 늘어놓는 딸바보 엄마이기도 하다. 아티스트의 자녀로 성장하는 그녀의 딸은 예술을 어떻게 접하고 있을까?

"딸은 94년에 창조한 제가 가장 사랑하는 작품이죠.(웃음) 샤미엘은 4살 때부터 작품을 컬렉션하기 시작했어요. 갓난아기 때부터 저와 함께 갤러리, 스튜디오를 많이 다녔는데 그러다 보니 어느새 작품을 보는 자신만의 취향이 생겼더군요. 갤러리에 가서 전시를 볼 땐, 작품이 팔리면 옆에 붙여두는 빨간 스티커를 참 좋아했죠. 자기도 언젠가 작품을 사겠노라며 열심히 용돈을 저축하기도 하고요. 그러다 11살에 3,500불짜리 작품을 구입했는데, 이 때문에 「뉴욕타임즈」에 가장 어린 컬렉터로 이름을 올리게 되었죠. 비즈니스와 심리학을 공부하고 싶다고 하는 딸은 작품을 사랑하고 작가를 지지하는 컬렉터로서의 면모를 갖춰가고 있어요. 엄마가 작가이기 때문에 자신도 작가들을 서포트할 수 있는 삶을 꿈꾼다고 말하기도 하는 아주 속 깊은 딸이랍니다."

## 일과 삶의 균형을 갖는 비결

엄마와 작가로서의 삶의 밸런스를 맞춘다는 것은 사실 매우 어려운 일이다. 일과 삶의 균형을 잡아가는 그녀만의 비결은 무엇인지 물었다.

"맞아요. 둘 사이에 균형을 잡는다는 건 굉장히 어려운 일이에요. 하지만 저의 경우 우선순위가 명확했어요. 아이를 위한 스케줄을 제 작업보다 항상 위에 두었어요. 해외 프로젝트를 진행할 때는 딸과 함께 다니기도 하고요. 아이가 한국을 참 좋아해서 작년에 함께 오기도 했어요. 좋은 관계를 유지하는 비결이라면, 아이에게 무엇을 해야 한다는 강박관념을 심어 주기보다는 하고 싶은 것을 잘할 수 있도록 충분한 시간을 주고 기다려 준다는 점일 것 같아요. 아이가 점점 자라면서 엄마로서의 역할보다는 친구로서의 역할이 커지는 것 같아요. 함께 할 수 있는 것들이 많아져서 즐겁습니다.(웃음)"

벽면의 작품은 작가의 2008년 작 *Aurora*

그리마네사의 다양한 아트 컬렉션이 전시된 거실 한 편

앤티크한 촛대 위의 작품은 *Uros Island*

그리마네사의 2009년 작 *Meat Market*

소재를 자유롭게 사용하는 것이나 특정한 장소에 가서 그 장소와 어울리는 작업을 생각해 보고 그곳과 커뮤니케이션을 일으키는 작업을 하는 것은 질리지 않는 저만의 재미있는 놀이이자 일이죠.

## 충실한 하루에서 발견하는 행복

같은 여자로서 명쾌하고 솔직한 답변을 내놓는 그녀가 참 대단해 보였다. 열정적으로 오늘을 살아가는 그녀가 생각하는 삶의 방향은 어떠한 모습일까?

"저는 현재에 집중하고 미래에 대해서는 너무 걱정하지 않는 편이에요. 지금 살아가고 있는 시간을 열정적으로, 충실하게 보내고 싶어요. 그러한 삶 속에서 느끼는 행복이야말로 가장 소중하다고 믿고 있거든요. 작품을 할 때도 마찬가지예요. 내 작품을 보고 사람들은 '좋다' 혹은 '싫다'라고 느낄 테지만, 결과로 느껴지는 평가보다는 무관심하게 내 작품을 지나치지 않는다는 사실이 더 중요하다고 생각해요. 작품을 통해 누군가의 순간을 공유할 수 있다면 그것으로 충분히 행복합니다."

## 앞으로의 계획

그리마네사는 2014년 1월, 브라질 상파울루에 있는 시계탑에 작품을 설치하기도 했다. 이는 뉴욕 타임스퀘어 프로젝트처럼 특정한 장소와 소통을 일으키는 작업이기도 하다. 앞으로의 작품은 어떠한 모습일지 물었다.

"작품에 LED조명을 시도했던 것처럼 다양한 매체에 대한 탐구를 멈추지 않을 생각이에요. 소재에는 한계가 없고, 그것을 발견해가는 과정은 나 자신을 계속해서 성장할 수 있도록 돕거든요. 오래된 것과 새로운 것을 결합하고, 그 특성이 한데 어울려 독특한 무언가가 만들어지는 과정을 더 많이 경험하고 싶어요. 그렇기에 당분간은 조명과 함께 유기적으로 움직이는 설치미술에 집중하며 새로운 시도를 멈추지 않을 것입니다."

2012년 작 *Uros*가 전시된 거실 전경

*Christina H. Kang's Note*

그리마네사는 이 시대의 모든 여성들에게 귀감이 되는 여성
이다. 엄마로서의 삶이 그렇고, 프로페셔널한 작가로서의 삶
이 또한 그렇다. 다양한 소재와 독창적인 기술을 바탕으로 스
케일이 큰 작품을 선보이는 그녀는 자신만의 작품 스타일을
만들어 나가는 것에 주저함이 없다. 모든 열정을 다해 한계라
고 생각되는 상황들을 헤쳐 나갔기에 뉴욕을 넘어서 전 세계
를 무대로 활동하는 오늘의 그녀가 있는 것이다. 그런 의미에
서 그리마네사는 예술계의 진정한 원더우먼이 아닐까?

# Michael Bevilacqua

세상과 교감하는 예술가의 작업실

내가 정식으로 마이클 베빌라쿠아를 만나게 된 것은 약 7년 전쯤이었지만 그보다도 훨씬 전 제프리 다이치 갤러리에서 있었던 그의 전시를 보았기 때문에 나는 마이클의 작품을 정확하게 기억하고 있었다. 마이클은 지난 몇 년간 눈에 띄는 신진작가들 중에서도 손꼽히는 재능을 선보이며 자신만의 작품세계를 탄탄하게 구축해 나가고 있다. 사회에 대한 날카로운 통찰력과 해학, 다양한 관점에서의 인간에 대한 이해가 담겨 있어 그의 작품은 더욱 흥미롭게 느껴진다.

마이클은 작업실에만 틀어박혀 작업에만 몰두하는 예술가가 아니라 새로운 사람들을 만나고 그들을 서로 연결시켜 주는 것에 탁월한 재능이 있는 매력적인 사람으로, 늘 그의 주변에는 사람들이 가득하다. 나 역시 그를 통해 재능 있는 많은 예술가들을 소개받았는데 이제는 작품을 구입하고 싶어도 살 수 없을 정도로 인기가 치솟은 마크 플루드Mark Flood도 그중 한 명이다. 끊이지 않는 호기심으로 새로운 세상을 찾아 항상 도전하는 예술가이자 작품을 사랑하는 컬렉터이며 동시에 예술가들로부터 가장 사랑받는 예술가, 마이클을 소개한다.

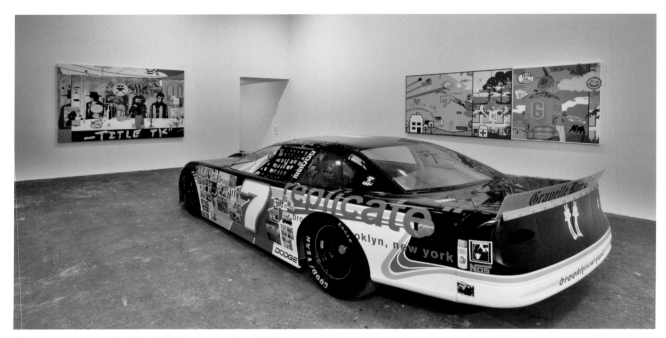

**Title**  Deitch Projects 에서 열린 개인전 *"Beyond and Back"* 전경
**Year**  2004
**Credit** Courtesy of Deitch Projects and Michael Bevilacqua, Photo by Tom Powell Imaging

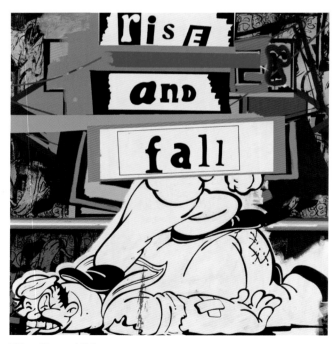

**Title**  *Rise and Fall*
**Year**  2010
**Credit** Courtesy of the artist & Sandra Gering Inc., NY

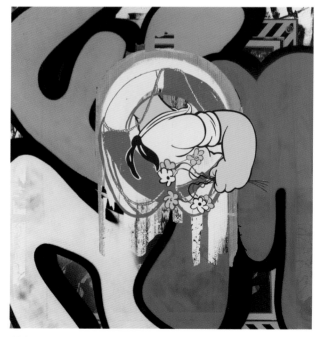

**Title**  *I Had a Dad*
**Year**  2009 – 11
**Credit** Courtesy of the artist & Sandra Gering Inc., NY

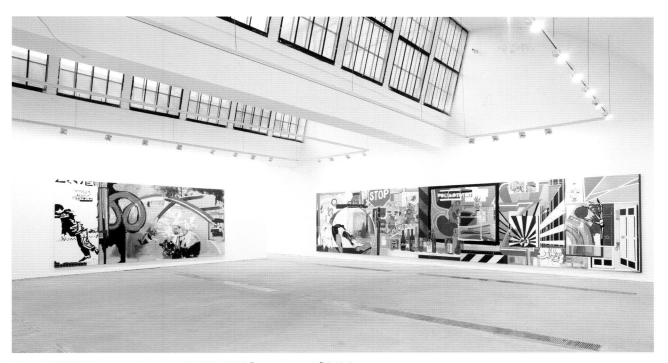

**Title** 코펜하겐의 Faurschou Foundation에서 열린 개인전 *"Fantasiamnesia"*의 전경
**Year** 2008
**Credit** Courtesy of Faurschou Foundation, Copenhagen and Beijing

## 낙서쟁이에게 허락된 창작의 자유

마이클은 자신이 기억하는 아주 어린 시절부터 언제나 아티스트가 되기를 소망했다고 말했다. 그에 대한 자세한 이야기를 부탁했다.

"유년시절에는 책상이나 책 표지에 그림을 그려서 친구들에게 낙서쟁이로 불리었죠. 캘리포니아의 작은 고등학교를 다닐 때 학생들이 하고 싶은 것들을 충분히 할 수 있도록 허락해주신 선생님들 덕분에 펑크 록 밴드 라몬즈Ramones, 데보DEVO, 더 클래쉬The Clash와 같은 가수들의 앨범 커버를 바틱 염색(염색이 안 되게 할 부분에 왁스를 발라 무늬를 내는 염색법)을 이용하여 제작할 수 있었어요."

마이클은 어떠한 계기를 통해 갑작스럽게 예술을 시작하게 된 것이 아니라 가족들의 창의적이고 예술적인 감각을 그대로 물려받은 환경 속에서 너무나 자연스럽게 자신만의 작품을 만들게 되었다고 말했다.

## 컬렉션을 통해 얻은 예술의 영감

그는 지난 20여 년간 작품을 만들기도 했지만 수많은 아티스트들의 작품을 구매하기도 하고, 서로의 작품을 교환하기도 하였다. 컬렉션과 그의 작품에 어떠한 관계가 있는지 물었다.

"다른 작가들의 작품을 보며 영감을 받기도 하고, 예술을 사랑하며 함께 살아가는 삶을 경험하는 것이 좋았어요. 최근에는 서아프리카 부족인 도곤족의 카나가Dogon Kanaga 가면을 모으기 시작했어요. 카나가 가면은 전설의 새 코몬도가 날갯짓하는 모습을 보고 만들어졌다고 해요. 윗부분은 하늘의 신을 의미하고 아랫부분은 땅의 신을 의미하며 전체적으로는 만물의 신 엠마를 상징하는데 주로 장례식과 참회식 때 사용되는 가면이죠."

로스엔젤레스에 살던 시절에는 만화나 소설, 록 앨범, 광고 등 다양한 시각적 이미지를 활용하는 작가 짐 쇼Jim Shaw, 잔혹함과 우스꽝스러움이 공존하는 거칠게 그은 선들로 이루어진 일러스트를 그리는 레이몬드 펫티본Raymond Pettibon, 사진, 조각, 설치, 영화, 비디오, 공연 등을 통해 어둠과 공포를 강조하는 작품을 선보이는 마르니 웨버Marnie Weber와 같은 작가들의 작품을 컬렉팅했다고 한다. 이후 뉴욕에서 살면서 운이 좋게도 마크 플루드Mark Flood, 도로시 이안노네Dorothy Iannone, 리오 개빈Leo Gabin, 마이크 부쉐Mike Bouchet 등 수많은 작가들의 작품을 구입할 수 있었다고.

"내가 구입한 작품의 작가들 중 몇몇은 나의 친구들이기도 한데 그들의 작품을 날마다 바라보며 영감을 찾기도 합니다. 수많은 아티스트들이 아프리카 미술에서 영감을 받은 것처럼 요즘은 아프리칸 아트에 빠져 지내고 있습니다."

스프레이 페인트를 이용해 만든 그의 새로운 작품으로 이탈리아 마시모 카라시 갤러리에서 열린 *"Electric Chapel"* 전에서 선보인 작품

해골 모양의 촛대는 뉴멕시코에서 가져온 것. 점토 조각은 마르셀로의 작품

## 작품의 과거, 현재, 미래

초창기 마이클의 작업은 레이싱용 개조 자동차의 페인팅 디자인으로부터 영감을 받았다. 매우 편평한 그래픽 위에 밴드 로고들을 그린 작업들이었다. 지나온 시간 그의 작품에는 어떠한 변화들이 있었을까?

　"지난 20여 년 동안 이러한 나의 작업들은 내가 듣는 음악과 새로운 영감들을 통해 계속 변화되었는데, 개인적으로 같은 것을 반복하는 것보다는 나의 경력과 삶의 큰 그림을 그려가는데 더 흥미를 느꼈기 때문입니다. 작품을 통해 작가의 삶을 느끼고, 그들이 그들의 삶을 잘 살아나가고 있다는 느낌을 주는 것들에 크게 관심을 갖게 되었죠."

　이처럼 마이클의 작품들은 마이클 자신, 그의 신체, 주변 환경 등 모든 것을 그대로 담아내고 있다. 최근 작품들은 스프레이로 페인팅한 바탕이 함께 어우러지는데 마크 로스코Mark Rothko를 연상시키는 이러한 작업은 표면의 단어, 문구와 함께 묘하게 대조를 이룬다.

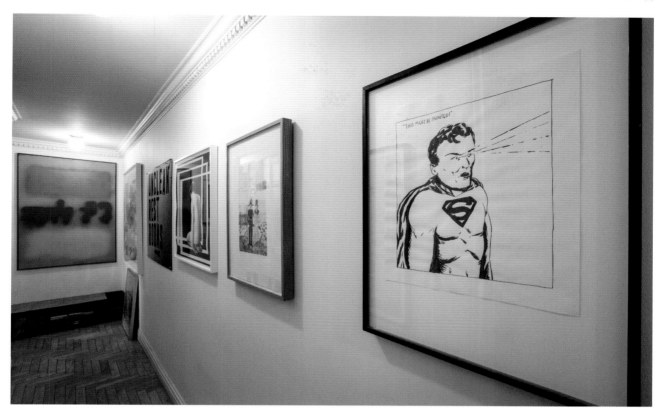

마이클의 작품과 그의 아트 컬렉션이 함께 전시된 복도

다른 작가들의 작품을 보며 영감을 받기도 하고, 예술을 사랑하며 함께 살아가는 삶을 경험하는 것이 좋았어요. 최근에는 서아프리카 부족인 도곤족의 카나가 가면을 모으기 시작했어요.

"작품에 쓰인 문장은 대부분 뮤지션인 라나 델 레이Lana del Rey와 조이 디비전Joy Division 의 가사를 인용한 것입니다. 나는 무언가에 집착하게 되면 완전히 몰입하는 편인데 그 래서인지 이 작품을 하면서 세계에서 가장 위대한 색면화가 가운데 한 명인 마크 로스 코에 관련된 모든 책들을 읽었습니다."

마이클은 다음 작품의 컨셉 역시 이미 정해졌다고 이야기했다. 독일 밴드 크라프트 베르크Kraftwerk가 3D 이미지를 통해 보여 주는 콘서트 공연을 본 후 영감을 얻었고, 어 떻게 이러한 기술을 자신의 작업에 적용시킬지 고민 중이라고 한다.

"처음으로 시도하는 새로운 작업들은 오랜 기간 내가 고수해온 다소 강한 회화와 카나가 가면 그리고 크라프트베르크의 댄스 비트로부터 영감 받은 컴퓨터 이미지와 그 리드를 함께 적용하여 만들어볼 생각입니다."

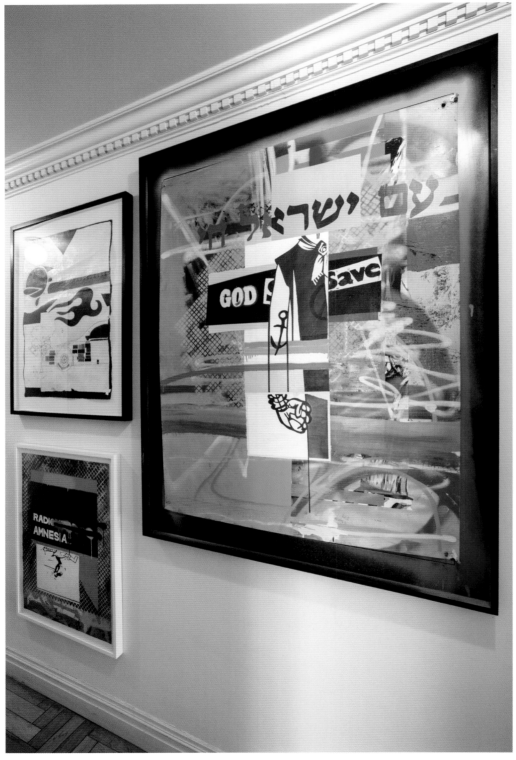

왼쪽부터 시계 방향으로 작품명 *Power Puff Racer, Fight for your Right, Radioamnesia*로 모두 마이클 본인의 작품

마이클이 수집하고 있는 레코드판들

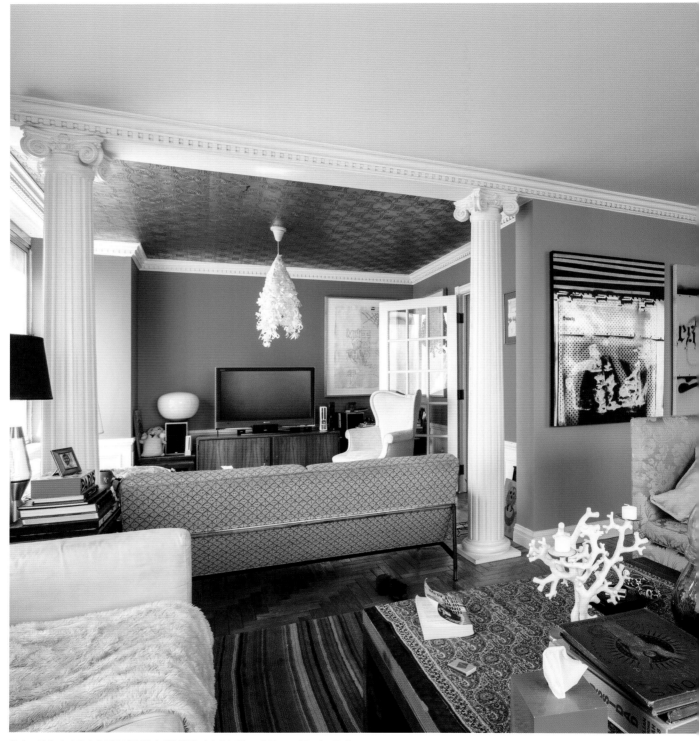

덴마크 콘솔과 19세기에 만들어진 빈티지한 윙백 의자가 놓인 그가 주로 TV를 보는 공간
문 뒤로 보이는 스케치 작품의 마이클 본인의 작품으로 우화의 재구성 시리즈 작품 중 하나

## 협업에서 얻는 경험

마이클은 개인적으로 콜라보레이션하는 작업을 매우 좋아한다고 했다. 그동안 진행했던 인상 깊은 작업들에 대해 이야기해 달라고 했다.

"옷의 라인 디자인을 위해 그리스 패션 디자이너 안젤로 프렌조Angelo Frentzos와 티셔츠 디자인을 위해 히로 클락Hiro Clark, 보테가 베네타Bottega Veneta 그리고 제프리 다이치Jeffrey Deitch 와 콜라보레이션 작업을 한 경험이 있어요. 그중에서도 다이치와 함께 한 작업이 기억에 남네요. 나는 레이싱용 차를 만들어 회화작품들과 함께 전시하고 싶다고 얘기했는데 자동차가 갤러리 현관문을 통과할 수가 없자 다이치는 크나큰 비용을 추가적으로 들여 문을 통과시킬 수 있게 해주는 지원을 아끼지 않았어요. 또한 덴마크의 루이지아나 미술관에서 '루이지아나 컨템포러리'전을 위해 첫 아티스트로 선정되어 커다란 미술관 벽을 따라 거대한 회화작품을 선보였는데 이 프로젝트 역시 미술관의 크나큰 협조가 없었다면 힘들었을 거예요."

## 그가 꿈꾸는 새로운 도전

마이클은 5년 안에 미술관에서의 전시를 몇 개 더 할 계획이라고 말했다. 자신의 작품들은 남녀노소를 불문하고 큰 관심을 받아왔는데 이렇듯 작품을 통해 느끼는 사람들의 반응을 보는 것이 좋기 때문이란다. 앞으로의 계획을 물었다.

"멀지 않은 미래에 베니스 비엔날레에서 미국 대표 작가로 선정될 수 있다면 좋겠어요. 개인적으로 생각하기에 나의 작업은 매우 미국적이긴 하지만 유럽과 아시아에서도 깊이 공감하고 지지받고 있거든요. 그런 의미에서 유럽과 아시아에서의 회고전을 하고 싶어요."

현재 뉴욕 휘트니 미술관에는 마이클의 작품이 2점 소장되어 있는데, 내년 미술관이 새로 신축되는 것에 맞춰 새로운 전시를 기획하고 있다고 한다. 만약 다른 어떤 이와 듀오 전시를 할 수 있다면 조각가 매튜 로나이Mathew Ronay를 꼽고 싶다는 바람도 덧붙였다. 그동안은 날마다 자신의 작업실에 가는 것이 계획이자 새로운 도전일 것이라며 그는 웃었다.

뒤편 문 위에 걸린 작품은 동료 작가인 마크 플루드의 *Thank you*

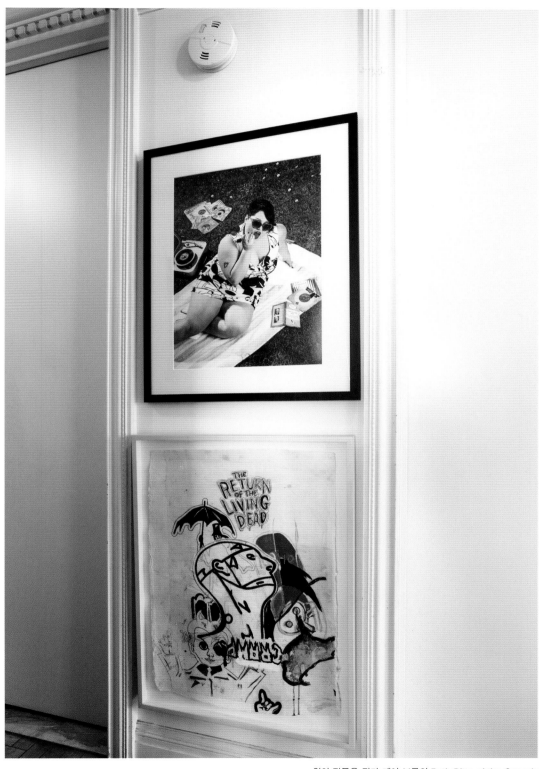

위의 작품은 작가 제이 브룩의 *Beth Ditto of the Gosssip*
아래는 마이클의 콜라주 작업으로 *Return of the living dead*

오른쪽 벽면의 금빛 스프레이 작품은 *Mascara Running*, 바닥의 작품은 *I eat rhinestones and shit diamonds*로 모두 마이클의 회화 작업

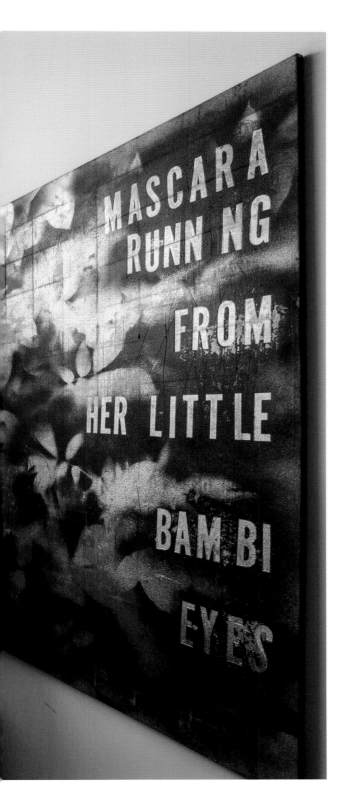

*Christina H. Kang's Note*

마이클은 다양한 분야에 관심을 가지고 있는 아티스트다. 컬렉션이 그렇고, 음악, 패션까지 그의 취향은 매우 다채롭다. 그러한 그의 성향은 특히 협업을 할 때 더욱 빛난다. 자신의 재능만을 고집하는 것이 아니라 함께 어우러져야 하는 다른 요소들을 고려할 줄 알고 그들과 함께 하는 것을 진정으로 즐기고 재미있어 하기 때문에 생각보다 멋진 결과가 뒤따르는 것이다. 이런 장점을 가진 아티스트를 만나보기 어렵기 때문에 그의 이러한 면모가 더욱 특별하게 느껴졌다.

# Kellyaan Burns

흐르는 시간에 침식당한 아름다움이 머무는 곳

내가 뉴욕에서 회사를 시작한 지 얼마 안 되었을 무렵에 만났으니 벌써 켈리안 번스와 알고 지낸 지 12년이란 세월이 흘렀다. 당시 나는 친분이 있던 작가들을 통해 새로운 작가들을 소개받곤 했다. 작가들이니 재능 있는 동료들을 많이 알고 있을 거란 생각에서였다. 하지만 점차 시간이 지나면서 나는 작가들뿐이 아니라 딜러들로부터도 작가들을 추천 받게 되었다. 딜러가 좋아하는 작가 역시 특별한 재능을 가진 친구들이 많았다. 켈리안 번스도 그렇게 소개를 받게 된 작가 중 한 명이다. 켈리안 번스는 과정과 색채에 집중하는 추상파 화가로, 그녀의 작품은 많은 공공 및 민간 컬렉션에서 소장되고 있으며, 미국과 해외에서 활발한 전시활동을 하고 있다. 그녀를 알고 난 후부터 나는 줄곧 그녀와 그녀 작품에 대한 존경을 품어왔다.

우선 그녀의 작품이 너무 아름답기 때문이다. 그녀의 작품에서 두드러지는 환상적인 색채뿐 아니라 작품을 완성하기까지 그녀가 기울이는 인내심 역시 나를 감탄케 한다. 첨단기술의 놀라운 속도에 익숙해져 어제보다 빠른 것을 추구하는 우리는 이제 인내가 가져오는 가치를 점점 잊어가고 있다. 모든 예술가의 작품에는 우직스러운 인내와 그렇게 인내하는 가운데 타오르는 열정과 애정이 녹아 있다. 켈리안의 작품 역시 마찬가지이다. 그녀의 인내심과 열정과 애정은 이토록 간결하면서도 깊은 아름다움을 세상에 내놓았다.

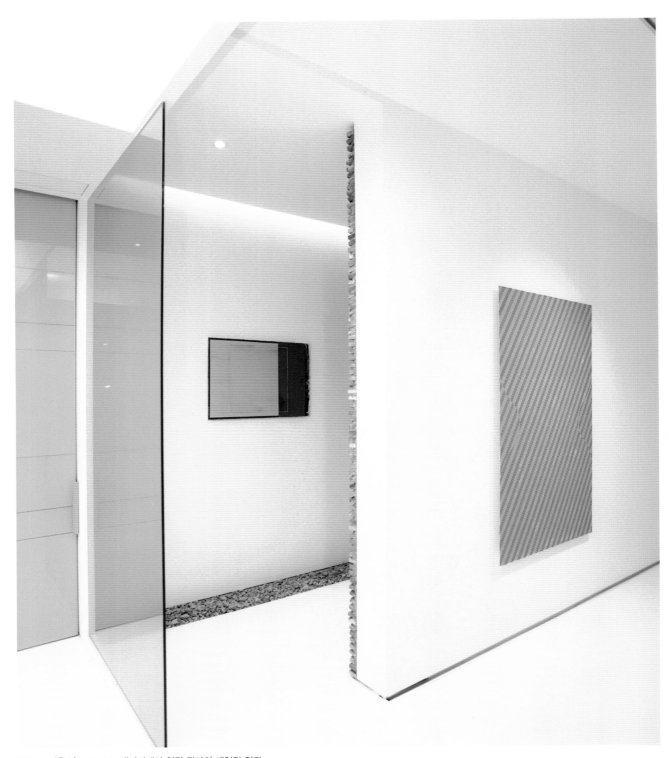

**Title** 서울 L'espace 71 갤러리에서 열린 작가의 개인전 전경
**Year** 2013
**Credit** Courtesy of L'espace 71 Gallery

Kellyaan Burns  Work

**Title**  *8:29 PM  8/22/12*
**Year**  2012
**Credit** Courtesy of the artist

## 경험과 생각을 표현한 작품세계

현대 미술에서 접하게 되는 수많은 작품들과 다르게 켈리안의 작품은 전통적이고 고전적인 가치를 포용하고 있다는 생각이 든다. 현대미술 관점에서 그녀의 작품을 어떤 맥락에서 이해할 수 있을지 켈리안에게 물었다.

"심미적 가치와 개념적인 것의 융합으로 제 그림을 정의하고 싶어요. 아시다시피 저는 작업 과정을 무척이나 중요하게 여기죠. 그중에서도 색채는 작업의 가장 중요한 뿌리이자, 근본적인 고려 사항입니다. 제 작업의 시작은 관찰입니다. 그리고 제가 경험하고 관찰한 모든 것을 시각적인 관점에서 확장하고, 색상과 형태, 표면을 통해 그 경험과 생각들을 표현해 내려고 하죠. 작품을 보는 사람과 제 개인적인 기억과 느낌을 공유하고 그들의 기억을 되살리기도 하면서 우리가 겪고 느끼고 생각하는 바에 대해 새롭게, 하지만 친밀하게 인식하고 싶습니다."

## 시간의 흔적이 묻어나는 작업 과정

켈리안의 작품을 보고 있으면 왠지 타임캡슐이 떠오르곤 한다. 작품에는 고스란히 작가가 보낸 시간의 흔적이 묻어 있기 때문이다. 켈리안이 이 모든 작업을 조수 한 명 없이 혼자 했다는 사실이 때론 너무 놀랍다. 그녀에게 구체적인 작업 과정에 대해 질문을 던졌다.

"저는 재료를 정하고 색을 구성하고 모든 것을 작품에 담아내는 그 모든 과정을 좋아하고 순수하게 즐겨요. 기본이 되는 컬러를 정하고 겹겹이 그려내다 보면, 색채로 이루어진 층 자체가 어떤 패턴이나 형태를 띠게 됩니다. 표면이 마르면 사포로 닦아내는데 그러면 그림이 차츰 마치 3차원 형태를 압축해 놓은 것처럼 되지요. 그러한 과정을 계속 반복하면 시간의 경과 혹은 시간의 흔적이 작품 속에 무척 신중한 형태로 남게 됩니다. 현재는 과거의 층 위에 쌓이고, 며칠 지나면 그때의 현재는 과거가 되어 버리고 새로운 층으로 덮이게 되죠. 형태와 색채의 층들이 겹겹이 쌓이면서 지금 작업하기 바로 전의 시간, 그때 이루어진 작업보다 훨씬 전의 과거를 계속해서 보여 줍니다. 그렇게 완성된 작품은 시간의 경과에 따른 실제 과정 그대로인 동시에 매우 상징적이고 은유적인 표현을 지니게 되죠. 작품을 완성한 후에는 완성된 날짜를 작품의 제목으로 삼습니다. 그게 곧 제 개인의 아카이브가 되는 것이죠. 완성된 날짜를 제목으로 삼으면 그 자체로 작품의 콘셉트와도 맞고, 그런 방식 자체가 작업을 문서화하고 기록하는 것이며, 데이터로 남기는 것이기도 하죠. 그래서 어쩌면 제 작품은 시간의 흐름을 기록한 저 자신의 일기와도 같습니다. 제 작품은 당신이 말한 것처럼 타임캡슐이기도 한 것이죠."

켈리안의 파란색 페인팅이 걸린 작가의 집 거실 전경

나무로 짠 판자 위 물감을 닦아낸 사포들. 사포는 그녀의 작품에서 한 층의 색채층이 칠해지고 말라갈 때 과거의 색채를 드러내는 일종의 침식 수단으로 이용

## 색채와의 대화

그녀의 작품은 미묘한 변화를 보이는 색채의 아름다운 조화가 큰 특징이다. 어떻게 이러한 색채를 창조해 낼 수 있는지, 또 영감은 어디에서부터 얻는지 궁금했다.

"색채는 제 작품의 표현 수단이기도 하지만 작품에 대한 영감 그 자체이기도 합니다. 마치 오선지에 그려넣은 다양한 음표들처럼 색채의 다양한 조합이 저마다의 하모니를 만들어 그 작품만이 지닐 수 있는 어떤 균형을 만들어 내지요. 그림을 시작할 때 기본적인 색채를 선택하고 그 색에 대한 응답을 불러내는 다른 색채를 추가합니다. 그렇게 계속 처음에 사용한 색채에서부터 시작된 색채와 색채가 주고받는 물음과 응답이 겹겹이 쌓여갑니다."

켈리안에게 있어 색채는 일생 동안 탐구해야 할 분야라고 했다. 20세기 기하추상

켈리안의 집 현관 입구에 전시된 빈티지 포스터들

분야의 대가이자 유명한 컬러리스트인 조셉 알버스<sub>Joseph Albers</sub>는 '색채는 예술에서 가장 상대적인 매체이다. 색채는 셀 수 없을 정도로 많은 얼굴과 성격을 가진다. 색채는 인간성과 매우 유사하다. 색채는 그 자체로서의 성격을 지니지만, 어떤 색채 옆에 있는가에 따라 그 성격이 바뀌기도 한다. 색채는 다른 색채와 관계를 형성한다.'고 이야기했는데, 켈리안 역시 그 생각에 전적으로 동의한다고 말했다.

## 작품과 함께 성장하는 기쁨

언젠가 켈리안이 자신의 작품이 모두 자식처럼 느껴지기 때문에 작품이 팔렸을 때 기쁘기보다는 슬픈 마음이 더 크게 든다고 말한 적이 있다. 그 어느 때보다 왕성히 활동하며 많은 작품을 만들어 내고 있는 지금도 그러한 마음이 드는지 궁금했다.

"저는 보통 작업을 할 때 동시에 10점에서 20점 가량의 작품을 만들어 내요. 다양한 사이즈들로 작품이 완성되지요. 작품은 몇 개월 동안 저와 함께 호흡하고 대화를 나누며 서로에게 영향을 줍니다. 각각의 그림은 서로에게도 영향을 미치고요. 현재 그리는 그림은 바로 전에 그렸던 그림으로부터 가장 큰 영향을 받곤 하지요. 마치 아이가 자라는 것처럼 작품도 계속해서 성장하는 것입니다. 그런 의미에서 작품의 성장은 나 자신의 성장이라고 생각할 수 있겠네요. 그러한 과정이 고스란히 녹아 있는 작품을 누군가에게 떠나보내는 일은 저에게는 여전히 힘든 일입니다."

## 추상미술이 주목 받는 이유

예술계의 트렌드는 끊임없이 돌고 돈다. 한편 많은 작가들이 예술이나 패션의 트렌드에 맞게 자신의 '스타일'을 수정한다. 하지만 켈리안은 20년 동안 변함없이 추상미술을 추구하고 있다. 어떤 이유로 그렇게 추상미술에 집중하는 것인지, 또 최근에 추상미술이 주목 받고 있는 현상에 대해서 어떻게 생각하는지 물었다.

"추상미술이 최근 다시 스포트라이트를 받고 있다는 사실에 적어도 저는 놀라지 않습니다. 빠른 속도에 익숙해진 오늘날은 감당할 수 없을 만큼의 정보와 끝없이 쏟아지는 즉각적인 반응들이 홍수를 이루고 있죠. 한편 비인간적이게도 그런 정보들과 반응들은 사유할 틈도 없이 끊임없이 삭제되고 있고요. 저는 그런 이유에서 추상 미술이 관람객과의 관계를 이끌어 낸다고 생각해요."

켈리안은 추상미술이 작가의 의도를 증명하거나 설명하지 않기 때문에 그림을 해석하는 스스로의 감정과 생각에 집중하는 것이 무엇보다 중요하다고 설명했다. 외부에서 쏟아지는 정보가 아니라 작품을 이해하고자 내 안의 생각과 감정에 집중하는 태도가 바로 오늘날 우리의 삶에 가장 필요한 부분이라는 것이다.

빨간색 회화 작품은 켈리안의 2001년 작 *7:01 PM 11/17/01*

벽면의 파란색 회화 작품은 켈리안의 2007년 작 *8:02 PM 7/15/07*

작업실 출입문 옆에 있는 휴식 공간. 왼편으로 '탱그램 콜라주' 소품이 놓인 협탁이 있고 벽면 회화들은 그녀의 작품

## 작품과의 관계를 고려한 전시 공간

켈리안은 자신을 둘러싸고 있는 환경과 그로부터 얻은 경험이 작품세계에 영향을 미쳤다고 말한다. 그렇다면 전시 공간이라든지 환경 역시 중요하게 생각하지 않을까 싶었다. 그녀에게 이상적인 전시 공간이 있다면 어떤 곳일지 물었다.

"어떤 작품을 전시할 것인지, 또 어떻게 보여 줄 것인지에 따라 전시 공간을 결정합니다. 그림이 차지하고 있는 공간이라고 생각했으니까요. 그러나 요즘은 다양한 공간에서 전시를 시도해 보고 있습니다. 거친 콘크리트 벽이 있는 공간에서 전시를 해 본 적이 있는데 아주 멋지게 작품과 공간이 소통하는 것이 느껴졌거든요."

## 한국에 대한 영감

우리나라에는 아직 많이 알려지지 않은 작가이지만, 한국인 컬렉터 중에도 켈리안의 작품을 관심 있게 보고 구입한 이들이 꽤 있다. 작품의 어떤 점이 한국 컬렉터들의 마음을 움직였다고 생각하는지, 한국에 많은 관심을 가지고 있는 것으로 알고 있는데 그 이유에 대해 말해 달라고 했다.

"아름다움은 보편적 진리라고 생각해요. 저는 아름다움을 추구하고 제 예술을 통해 그것을 묘사하기 위해 노력합니다. 아마도 저의 진심이 한국의 컬렉터들 마음에도 닿은 것이 아닐까 생각합니다."

한국에 대한 관심은 아무래도 그녀의 작품 활동과 관련이 깊다고 한다. 켈리안은 오래전부터 한국의 오랜 역사와 풍부한 전통 문화에 대해 탐구하고 싶어 했는데, 한국은 오랜 역사와 전통이 현대적인 예술과 건축과 함께 아름답게 어우러지는 나라라고 생각했기 때문이었다고 했다.

"시간의 흐름, 그리고 변화는 제 작품의 콘셉트이자 제 작품 활동에 많은 영감을 주기 때문에 오랜 역사 속에서 역동적으로 변화하는 한국을 직접 경험하고 싶었어요. 한국은 전통과 현대가 물리적으로, 정신적으로, 또 시각적으로도 공존하는 곳이니까요. 지금 이 인터뷰 글을 읽으시면서 제 작품을 처음 접하시는 분이 많으리라 생각합니다. 사진이나 그래픽 이미지로 작품을 보는 것만으로는 실제 작품과 교감하는 경험을 얻을 수 없기에 언젠가 기회가 된다면 제 작품과 직접 만나시길 바랍니다. 그림을 보는 것은 매우 개인적인 경험이고 동시에 자신과 나누는 매우 친밀한 대화입니다. 한국 분들과 제 작품이 직접 만나 소통할 수 있다면 좋겠습니다.(웃음)"

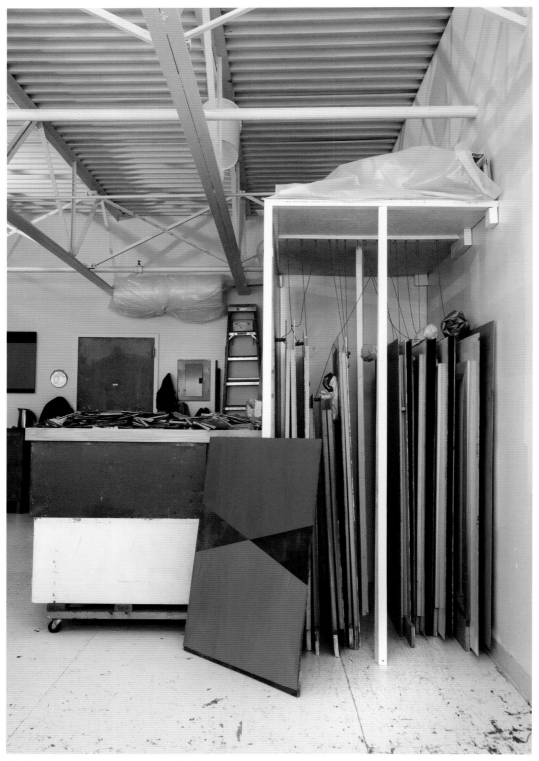

전면의 회화는 작가의 2013년 작 *11:22 AM 5/22/13*

아름다움은 보편적 진리라고
생각해요. 저는 아름다움을
추구하고 제 예술을 통해
그것을 묘사하기 위해
노력합니다.

## 회화 작업과 유사한 취미생활

예술이 아닌 다른 관심사는 무엇인지 물었다. 또 화가인 아내와 작가이자 영화감독인
남편이 서로의 작품 활동에 어떠한 영향을 주고받는지도 함께 물었다.

"저는 요리에 관심이 아주 많아요. 회화 작업과 유사한 점이 많거든요. 이 맛에 저
맛을 더하고 색깔까지 더한다는 점에서 저에게는 너무나 매력적이고 재미있는 일이지
요. 남편은 작가이자 감독이기도 하지만 제작자이며 또 사진작가이기도 해요. 함께한
지난 몇 년 동안 서로에게 상당히 많은 영향을 주고받았다고 생각해요. 특히 저녁 식
사 자리에서 서로의 작업에 대해 의견을 나눈 것이 서로의 작품 활동에 상당히 긍정적
인 영향을 끼쳤다고 여깁니다. 함께 나눈 생각을 그는 글로 쓰고, 나는 그림으로 그렸으
니까요. 하지만 무엇보다도 우리의 완벽한 콜라보레이션은 아무래도 음식을 먹을 때인
것 같습니다. 저는 맛있게 요리를 하고, 그는 깨끗이 먹어 치우거든요.(웃음)"

최근에 작품과 나무 받침대를 통합하는 시도로 건축적 개념이 가미된 새로운 작품을
구상하기 시작했다는 켈리안이 앞으로 어떤 작품을 보여 줄지 벌써부터 궁금해지기 시
작한다.

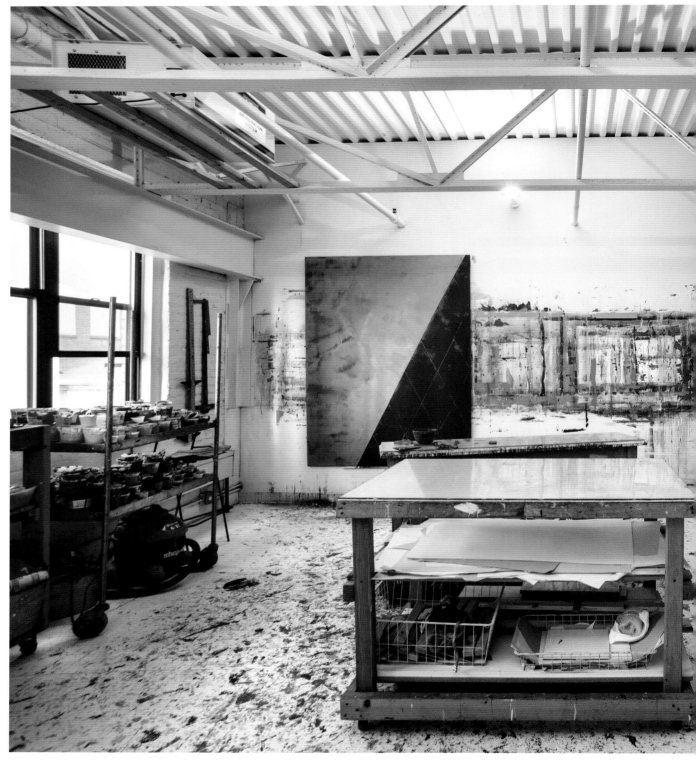

스튜디오 한쪽 벽을 이젤 대신 사용하는 그녀의 작업 공간은 수많은 작품이 그려진 흔적이 더해져 하나의 예술 작품처럼 연출되어 있음

*Christina H. Kang's Note*

켈리안의 작품은 시간을 품고 있다. 단단한 그녀의 내면이 켜켜이 쌓여 아름다운 색채로 나타난다. 그 모습은 켈리안의 예술적 혼을 그대로 담아내고 있다. 그녀의 작품에 녹아 있는 소중한 시간은 작품의 진실성을 느끼게 하는 중요한 매개체로 관객의 마음을 부드럽게 어루만진다. 유행에 흔들리지 않고 보다 압도적인 규모로 작품을 확장시켜 그녀만의 예술적 탐사를 계속해 나가는 모습은 많은 아티스트들에게 귀감이 될 만하다.

# SPECIAL INTERVIEW

# Jaiseok Kang a.k.a Jason River

모든 것이 사람이다

강재석Jaiseok Kang a.k.a Jason River은 지난 2006년 지인을 통해 소개받은 포토그래퍼이다. 나는 한눈에 그의 재능을 알아챌 수 있었고, 고민할 것도 없이 바로 함께 일할 것을 제안했다. 처음 그와 작은 프로젝트로 함께 일할 때부터 그리고 현재 나의 책 메인 사진작가로 일하는 지금까지도 나는 그가 한 번도 미팅에 늦는 것을 본 적이 없다. 다른 스태프들과 함께든 아니면 수많은 카메라 장비를 가지고 오든 언제나 정확히 정시에 도착하는 성실함이 매우 인상적이었다. 강재석은 사진작가일 뿐만 아니라 프린트 작가이자 공연예술 작품의 감독으로도 활동한다. 이번 인터뷰를 통해 강재석이 누구인지, 어떻게 뉴욕에서 예술가로 지내왔는지에 대해 소개하고, 그가 수많은 컬렉터, 아티스트, 딜러들을 촬영하며 무엇을 느꼈고 배웠는지에 대해 공유하고자 한다.

**Title** *Mal & Amy, face & hand Series*
**Year** 2009
**Credit** Courtesy of the artist

Jaiseok Kang a.k.a Jason River Work

**Title** *Jasmin*
**Year** 2008
**Credit** Courtesy of the artist

## 뒤늦게 유학을 결심한 계기

그에게 한국에서 대학졸업 이후 뉴욕으로 유학을 떠나게 된 계기가 무엇인지 물었다.

"한국에서 학부로는 시각디자인을 전공했어요. 디자인 공부를 하면서도 사진에 대한 열망이 커서 학교에 개설된 사진 수업은 모조리 다 들었어요. 회화과에 개설된 수업까지 포함해 5학기나 들었죠. 졸업을 하고 본격적으로 사진을 공부하고 싶어 상업사진 스튜디오에서 어시스턴트로 10개월 정도 일했어요. 그것으로 부족한 것 같아 대학원을 사진 전공으로 진학했는데 졸업을 앞둔 시점이 되어서도 뭔가 계속 부족하다는 생각이 들었어요. 답답한 마음에 외국에서 공부를 다시 하기로 결심했죠. 교수님들을 포함한 주변 지인들, 친구들이 거의 다 말렸어요. 대학원 졸업을 바로 앞에 두고 왜 유학을 가냐고, 석사학위를 받은 후에 가도 늦지 않다고, 그래야 나중에 한국에 돌아왔을 때 강사나 교수하기가 조금은 수월하다고요."

하지만 당시 그의 귀에는 아무것도 안 들어왔다고 한다. 하고 싶은 일은 무조건 밀어붙이는 성격이기 때문에 주변의 우려는 그에게 아무런 영향을 끼치지 못했다는 것이다. 다행히 그의 부모님께서 그의 확고한 의지를 이해하시고 적극적인 지원을 해 주셔서 마침내 유학 길에 오를 수 있었다고 한다.

"마침 이때 본 영화가 '빅 피시Big Fish'인데, 거기에 나오는 대사 중에 '물고기의 어항 사이즈를 바꿔 주면 그 사이즈에 맞게 물고기도 큰다.'라는 말에 확 꽂혔죠. 우선은 대도시로 가고 싶었어요. 많은 사람들이 막연히 기대하는 것과 다를 것 없이 많은 것을 느끼고 배울 수 있을 거라는 생각밖에 없었어요. 머릿속에 떠오른 첫 번째 도시는 당연히 '뉴욕'이었죠. 한 번의 망설임도 없이 어학연수부터 시작해야겠다는 생각으로 무작정 온 이 도시에서 벌써 10년을 넘게 살았네요. 너무나 많은 일들이 있어서 다 말하긴 불가능하지만, 제일 좋았던 건 어렸을 때 막연히 동경했던 순수미술을 이곳에서 공부한 게 저에게 큰 힘이 되었던 거 같아요."

그는 화가가 되고 싶었던 유년기를 회상하며 정말 열심히 한동안 회화, 특히 판화에 빠져 있었다고 했다. 좋은 교수님, 예술가를 꿈꾸는 같은 분야의 친구들과 술에 취해 밤새도록 예술에 관해 토론하고 논쟁한 것도 기억에 많이 남는다고 했다.

## 다양한 장르의 아티스트와 협업이 가능한 도시, 뉴욕

나는 그에게 사진작가로서 한국과 뉴욕에서의 삶은 직업적으로 그리고 사적으로 어떻게 다르고 얼마나 힘들었는지 이야기해 달라고 했다.

"한국에선 대학원생 신분으로 고작 서너 번의 전시를 했고, 상업사진 일도 어시스턴트 경험을 포함해 3년 정도 한 게 전부라서 단순히 뉴욕에서의 사진가, 예술가로서의 삶과 비교하긴 어렵네요. 새 삶을 시작한 느낌이랄까요? 서른 살이 거의 다 되어 처음부터 다시 시작해야 한다는 마음에 두려움이 앞서기도 했고, 이국땅에서의 삶을 생

수많은 촬영과 후작업이 이루어지는 롱아일랜드 시티에 위치한 강재석 작가의 스튜디오 공간

각하면 너무나 긴장됐고, 자신감도 부족했어요."

그랬던 그에게 뉴욕은 마법 같은 일들이 이뤄지는 놀라운 곳이었다고 했다. 이방인에게도 동등하게 표현의 자유가 주어지고, 그에 따른 열렬한 지지가 일어나는 것이 가장 경이롭게 느껴졌다는 설명이다.

"작년에 제가 전시, 공연을 기획하고 참여한 '댄서 인 모코모코Dancer in Mocomoco'가 가장 명확하게 그 예를 말해 주죠. 5명의 댄서, 3명의 음악가, 2명의 비디오 아티스트, 메이크업 아티스트 그리고 처음부터 나와 함께 기획하고 작업한 아티스트까지 다양한 장르를 가진 한국, 미국, 일본, 러시아, 쿠바, 오스트리아의 다른 국적의 예술가들이 하나의 주제로 1년이 넘게 헌신하고 노력한 결과가 전시 공연으로 이뤄진 후 느낀 기분은 뭐랄까요, '어떻게 뉴욕을 사랑하지 않을 수 있을까?'였어요. 또 지금 이렇게 책에 수록될 인터뷰를 하고 있는데, 이 책의 저자 강희경 님을 만난 곳 역시 여기 뉴욕이니 이 도시와의 인연이 보통이 아니죠. 같이 4년을 넘게 촬영하면서 뉴욕에서 활동하는 많은 멋진 아티스트, 컬렉터, 딜러들을 만나 친분을 쌓고, 서로의 전시에 초대하고, 예술에 대해서 깊이 있게 대화를 할 수 있는 동료들을 만나게 해주셔서 진심으로 감사하게 생각하고 있습니다.(웃음)"

## 뉴욕에서 맺은 소중한 인연

나 역시 일을 하면서 그의 훌륭한 사진 덕을 본 경우가 많았기에 진심으로 고맙게 생각하고 있던 터라 이러한 대답에 마음 한쪽이 따뜻해지는 느낌을 받았다. 평소 나는 그가 여러 나라의 다른 인종의 사람들과 좋은 인간관계를 맺고 있는 것 같은 느낌을 받았다. 대부분의 한국 유학생들이 한국인끼리만 다니는 것과는 상반된 모습이다. 그에게 뉴욕에서 맺은 인간관계는 어떠했는지 물었다.

"많은 사람들이 외국에서 살면 같은 인종끼리 어울려 지내는 걸 피하라고 충고를 해요. 저 역시도 누군가에게 그렇게 충고했던 기억이 나네요. 낯선 외국에서 한국인을 만나고 즐기고 도움을 받고 같이 일하는 게 답답할 수 있는 외국생활의 시작을 편하게 만들어 주죠. 그리고 그 편안함에 안주하는 경우가 허다하니까요. 하지만 나쁜 건 절대 아니잖아요? 저 역시 뉴욕에서 한국인인 제 평생 반려자를 만났으니까요. 문제는 '균형'인 것 같아요. 너무 자주, 많아도 문제고, 또 너무 적어도 힘든 일들이 생기더라고요."

그는 처음 뉴욕에 와서 한동안 일부러 한국 음식, 한국인을 피해가면서 살았다고 했다. 거기에는 금전적인 문제도 한몫했는데, 결국엔 피자와 핫도그 냄새만 맡아도 구토가 느껴지는 지경에 이르러 망가진 몸을 회복하기까지 꽤 오랜 시간이 걸렸다고 한다. 파리에서 오랜 유학생활을 하고 그보다 뉴욕으로 조금 늦게 온 제일 친한 친구를 따라 한인타운에서 몸보신을 한 일은 마치 사막의 오아시스처럼 잊지 못할 감동을 선

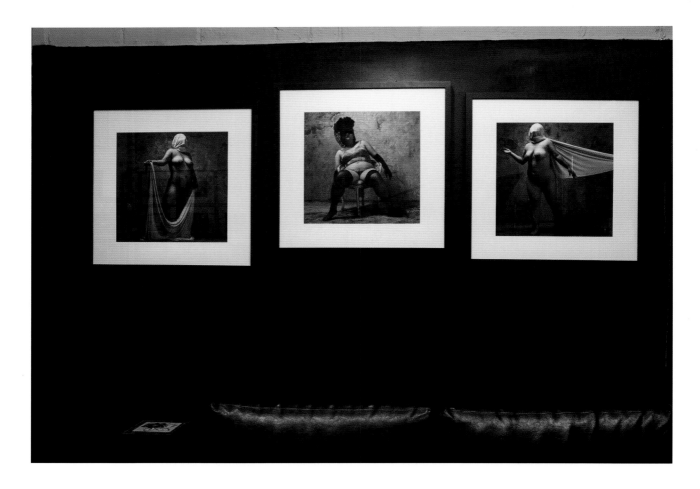

사해 주었다고 한다.

"이 책에 소개되는 한 사람의 집이나 작업실에서 이뤄지는 촬영은 바쁜 그들의 스케줄로 인해 길어야 2~3시간, 짧게는 1시간 안에 모든 촬영이 끝나야 할 경우가 대부분이어서 많은 이야기를 하지는 못하지만, 짧은 시간 내에 가까워지려 노력합니다. 그래야 상대방이 최대한 저에게 마음을 열고 자신의 진짜 모습을 보여 주면 그 모습이 고스란히 사진에 남거든요."

그중에서도 가장 기억에 남는 작가는 이 책에 함께 소개되는 롭 윈느라고 했다. 당시 촬영을 갔을 때 여느 때와 마찬가지로 예술에 관한 이야기로 대화를 시작했는데 어떤 예술가를 제일 좋아하냐고 묻더라는 것이다. 망설임 없이 1989년에 타계한 로버트 메이플소프Robert Mapplethorpe를 이야기했고, 그의 작업에 영향을 많이 받았다고 대답을 하니 자기와 같은 학교를 동시대에 다녔을 뿐만 아니라 개인적으로 잘 알고 지냈다는 대답이 돌아왔다고 했다.

가장 중요한 건 주변에서
누가 뭐라고 하든 스스로 하는
일에 믿음과 확신을 가지고
끈기 있게 밀어붙이는 거라고
믿어요. 항상 노력과
준비가 필요하죠.

"순간 온몸에 소름이 돋았어요. 카메라를 통해, 사진을 통해 그의 눈을 가만히 보고 있으면 1970, 80년대 뉴욕에서 공부하고 활동하는 두 거장을 동시에 보고 있다는 느낌이 들어요."

## 예술을 향한 순수한 열망

강재석은 상업적인 프로젝트도 많이 하지만 동시에 프린트 메이킹이나 전시홍보와 같은 활동도 활발히 하는 걸 보면 다재다능한 작가라는 생각이 든다. 그에게 특별한 비결, 혹은 영향을 받은 것이 있다면 무엇인지 물었다.

"재능이 많다는 말은 좀 쑥스럽고요. 다양한 장르의 예술을 하고 싶은 열망이 그렇게 보이게 하는 것 같아요. 그것이 순수 예술이든 상업 사진이든 말이죠. 그리고 하나를 시작하면 제대로 하고 싶은 욕심이 크거든요. 결과를 생각하지 않고 일단 시작해요. 시작이 제일 중요하고 항상 순수해야 한다고 믿어요."

그는 작품에 관해선 만나는 '모든 사람들'에게 영향을 받고 느끼고 있다고 말했다. 그것이 좋든 나쁘든, 필요 있든 없든 간에 의식적, 때론 무의식적으로 영향을 받고 교감을 하고, 그것이 자연스럽게 작업에 나타난다고 했다. 그렇기에 '어디에서 무엇을 봤는가'보다는 '누구와 함께 하고, 누구와 함께 봤는지'가 제일 중요하다고 믿는다고 그는 말했다.

## 새로운 도전을 준비하는 이들에게 전하는 조언

뉴욕에서 아티스트로서 생존하기에 힘든 점이 있다면 무엇이었는지 아직 아티스트로서 현실적인 어려움을 겪어 보지 않았거나 뉴욕과 같은 도시에 판타지가 있는 젊은 작가들이나 학생들에게 전해 주고 싶은 팁은 무엇인지 물었다.

"이국땅이다 보니 무슨 일을 해도 문제가 되는 것은 언어였죠. 눈빛만으로, 몸짓만으론 금방 한계를 느끼니까요. 언어가 어느 정도 해결되니 지식의 깊이가 발목을 잡더라고요. 그리고 가장 기본적이면서 필수적인 건 경험이죠. 10년이라는 길지도 않지만 그렇다고 짧지 않은 뉴욕에서 예술가로서 다양한 사람도 만나고 나름 잘 지냈다고 스스로를 위로할 때도 있지만, 이제 시작이라고 생각하면서 앞으로 이루려는 바를 더 중요하게 생각하려고 노력해요. 가장 중요한 건 주변에서 누가 뭐라고 하든 스스로 하는 일에 믿음과 확신을 가지고 끈기 있게 밀어붙이는 거라고 믿어요. 항상 노력과 준비가 필요하죠. 제가 생각하기에 뉴욕은 주변 환경 탓을 하며 하고 싶은 일을 그만두게 하는 곳은 아닌 것 같아요. 개인사정이 발목을 잡지 않는 한 말이죠. 오히려 내 편이 되어서 할 수 있다고 용기를 북돋아 주고 에너지마저 주는 느낌이라서 나에겐 참 특별한 곳이에요, 이곳 뉴욕은."

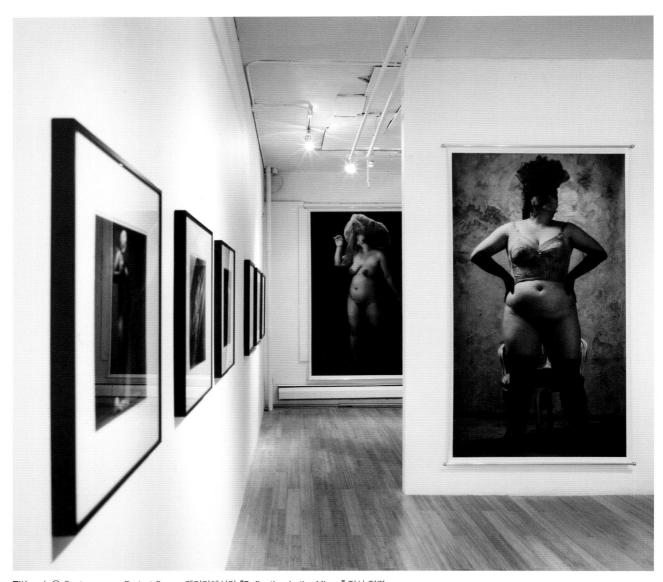

**Title** 뉴욕 Contemporary Project Space 갤러리에서의 *"Reflection in the Mirror"* 전시 전경
**Year** 2005
**Credit** Courtesy of the artist

## 모델의 영혼까지 담아내는 인물사진의 매력

강재석의 작품을 보면 주로 주제는 사람, 얼굴, 신체에 관련되어 있어 보인다. 언제부터 이러한 주제에 관심을 갖기 시작했는지 물었다.

"앞에서 언급했듯이 로버트 메이플소프의 작업으로부터 영향을 많이 받았어요. 한국에서 대학을 졸업할 때 즈음 우연히 접한 그의 사진집에 완전히 매료되었죠. 누드를 찍어 보고 싶은 마음에 처음엔 주변사람들에게 모델이 되어 줄 것을 부탁했지만 쉽게 응하는 사람이 없어서 일단은 제 셀프 누드로 시작을 했어요. 그렇게 시작을 해서 대학원엘 다닐 땐 몇 명을 어렵게 섭외해 촬영한 게 전부였죠. 여기 뉴욕 브루클린 대학교를 다니면서 '피겨 드로잉Figure drawing' 수업을 들을 때, 여러 누드 모델 중 느낌이 확 오는 모델이 있어서 수업 후 말을 걸었어요. '사실 난 사진을 하는데 네 포트레이트와 누드를 찍어 보고 싶다.'고. 그리고 한국에서 촬영했던 몇 안 되는 사진들을 이메일로 보내줬어요. 그때가 2007년도 초였는데 지금까지도 그 친구와 수십 차례 작업을 같이 하고 있어요. '재스민 리투퍼Jasmin Rituper'라는 오스트리아 출신의 댄서인데, 그 친구를 통해서 다른 댄서들을 소개받았죠. 그들이 또다시 다른 친구들을 추천했지요. 촬영 후 많은 댄서, 배우, 모델들과 친분을 쌓게 되었는데 지금 제 작업의 큰 힘이 되어준 고마운 친구들이죠. 재스민은 이제 저와는 떼려야 뗄 수 없는 사이가 되었어요."

작업을 인물이나 누드로 한정하고 싶은 것은 아니지만, 그는 인물을 촬영할 때가 제일 재미있다고 했다. 밀폐된 스튜디오에서 교감하고, 팽팽한 긴장감이 흐르고, 의견 차이로 말다툼도 하고, 때로는 신나는 음악에 함께 춤추고 웃고 하면서 카메라를 사이에 두고 모델과 대화를 하다가 앵글을 잡고, 포커스를 맞추고, 마침내 셔터를 누르는 순간 모델의 영혼까지도 렌즈를 통과해 필름면에 찰싹 달라붙는 느낌이 든다고 했다.

"그 느낌이 지금까지 제가 인물 사진에 몰두할 수 있는 원동력인 거 같아요."

## 앞으로의 계획

마지막으로 그에게 사진작가가 되지 않았다면 무엇을 하고 있을 거라 생각하는지 물었다. 사진작가를 그만두고 싶다는 생각은 해 본 적이 없는지도.

"가장 어려운 질문인 거 같아요. 사진은 제 인생의 가장 큰 주제죠. 사진을 처음 시작하고 유명 상업 스튜디오에서 일을 하며 화려한 면만을 동경해 저 역시도 유명 사진작가가 되는 게 꿈인 적이 있었어요. 지금 생각은 그때와 많이 달라졌지만요. 사진작가가 안 되었다면, 디자이너로 살고 있을 가능성이 크죠. 미대를 졸업한 후 바로 편집 디자인 회사에서 면접을 보고 합격하여 일주일 뒤에 첫 출근 날짜가 잡혔는데, 일주일 내내 정말 술만 마셨어요. 고민이 많이 됐죠. 결국 첫 출근 날 회사에 전화해 못 다니겠다고 정중히 사과하고, 바로 지인 분께 부탁드려 어시스턴트로 신사동 사진 스튜디오에

**Title** *Dancing in Mocomoco*
**Year** 2014
**Credit** Courtesy of the artist

사진은 제 인생의 가장
큰 주제죠. 사진을 처음 시작하고
유명 상업 스튜디오에서
일을 하며 화려한 면만을 동경해
저 역시도 유명 사진작가가
되는 게 꿈인 적이 있었어요.
지금 생각은 그때와 많이
달라졌지만요. 사진작가가
안 되었다면, 디자이너로
살고 있을 가능성이 크죠.

출근했어요. 부모님이 조금은 섭섭해 하셨어요. 4년 동안 공부하고 배운 걸 통해 조금이라도 사회생활을 경험하는 것도 좋지 않겠냐고 하시면서요. 하지만 제가 정말 원하는 게 사진이었으니까 믿고 제 의견을 존중해 주셨죠. 지금까지도 정말 감사드려요. 그런 믿음에."

사진을 그만둘 거라 생각은 전혀 해 본 적도 없고 앞으로도 전혀 없을 거라고 단호히 대답하는 그. 특히 인물 사진은 사진가 혼자만 할 수 있는 작업이 아니기에 더 발전을 시키고 싶다고 했다.

"지금까지의 경험을 바탕으로 사진을 이용한 디렉팅에 관심이 가요. 수동적이 아닌 능동적으로 다른 장르의 다양한 예술가들을 설득하고 여러 시행착오를 거치면서 하나로 모여 또 다른 새로운 무언가를 만들어 내는 건 사진만으로는 불가능하거든요. 대신 사진으로 도움이 되고 싶은 마음입니다."

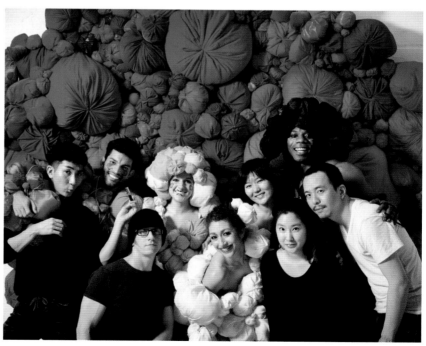

2014년 진행된 Dancer in Mocomoco 두 번째 아트 콜레보레이션 프로젝트에 참여한 아티스트들과 함께 한 강재석 작가(맨 오른쪽)

# ARTIST BIOGRAPHY

# 리오 빌라리얼
## Leo Villareal

예일대학교에서 조각을 전공했고, 뉴욕대학교 대학원에서 인터렉티브 텔레커뮤니케이션을 공부하였다. 뉴욕을 중심으로 활동하는 그는 미국의 주요 미술관에서 개인전을 열었는데 특히 산호세 미술관의 전시로 큰 주목을 받기 시작하였다. 뿐만 아니라 뉴욕, 샌프란시스코, 워싱턴 등 다양한 도시 내 공공미술 작업들을 통하여 대중들에게 가까이 다가가며 활발히 활동하고 있다.

**Title** 워싱턴 국립 미술관에 설치된 작품, *Multiverse*
**Year** 2008
**Credit** Courtesy of the artist & Sandra Gering Inc., NY

# 에이브이에이에프
## avaf

엘리 서드브랙에 의해 2002년 처음 시작되어 다수의 작가, 음악가들과 작업하다 2005년, 크리스토프 하메이드–피어슨과 함께 본격적인 파트너로 일하기 시작하였다. 그들의 작품은 인권, 주택 고급화의 부작용, 특히 LGBTQ(레즈비언, 게이, 양성애자, 성전환자, 자신의 성정체성을 찾고 있는 과정에 있는 사람들)에 관한 이슈와 같이 정치적 내용들을 위트 있게 다루고 있다. 뉴욕과 파리에 거주하며 세계 주요 미술관 전시뿐 아니라 다양한 기업과의 협업 활동을 성공적으로 보여 주고 있다.

**Title**   *anfibios voladores alargadamente fabulosos*
**Year**   2011
**Credit**  Courtesy of the artist, Natalie Kovacs and OMR, Mexico City, Mexico, Photo by Cristobal Riestra

## 소피아 페트리디스
### Sophia Petrides

그리스에서 태어나고 스위스와 독일에서 유년기를 보냈으며, 뉴욕 파슨스 디자인 스쿨에서 아트를 공부했다. 뉴욕과 베를린에 작업 스튜디오를 둔 그녀는 일 년에 몇 차례씩 두 스튜디오를 오가며 작품을 만든다. 그림, 조각, 필름, 사운드 등 작품 영역이 폭넓고 특히 미국과 유럽에서 그룹 전시와 솔로 전시를 활발히 진행하고 있다.

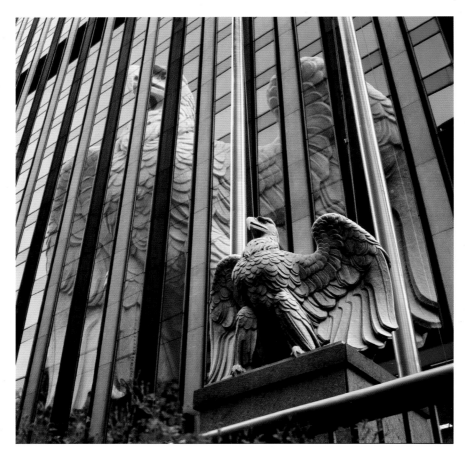

**Title** *HA-LO*
**Year** 2008
**Credit** Courtesy of the artist

# 곽선경
## Sun K. Kwak

숙명여대 서양화과를 졸업하고 뉴욕대 대학원에서 스튜디오 아트를 전공했다. 퀸즈 뮤지엄, 브루클린 뮤지엄, 구겐하임 뮤지엄 등 뉴욕 주요 미술관 및 갤러리에서 다양한 개인전 및 그룹전을 선보였고, 국내에서는 광주비엔날레, 삼성미술관 리움 등에 초청되었다. 뉴욕에 거주하는 그녀는 역동적인 그녀의 작품에서 보여지듯 마스킹 테이프로 작업하는 설치 작업뿐만 아니라 회화 및 행위예술 등을 통해 활발한 작품 활동을 하고 있다.

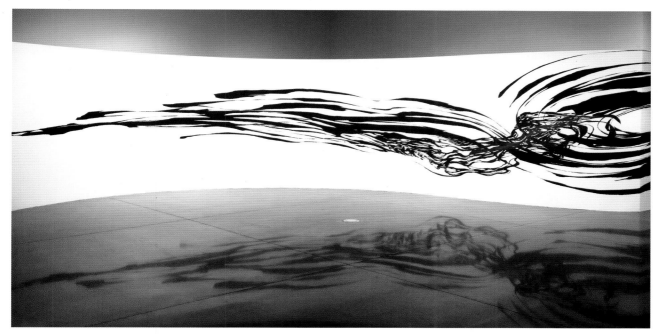

**Title**   University of Colorado Boulder에 전시된 *Untying Space*
**Year**   2012
**Credit** Photo by Jeff Wells and CU Art Museum, University of Colorado Boulder

# 피터 레지나토
## Peter Reginato

미국 달라스에서 출생했으며, 샌프란시스코 아트 인스티튜트에서 공부했다. 뉴욕 헌터 칼리지와 아트 스튜던트 리그에서 학생들을 가르치는 그는 뉴욕에 거주하며 활발히 활동하고 있다. 1960년대부터 현재까지 미국 내 주요 미술관과 갤러리에서 수많은 개인전과 그룹전에 참여했으며 생동감 넘치는 회화와 조각 작품을 끊임없이 소개하고 있다.

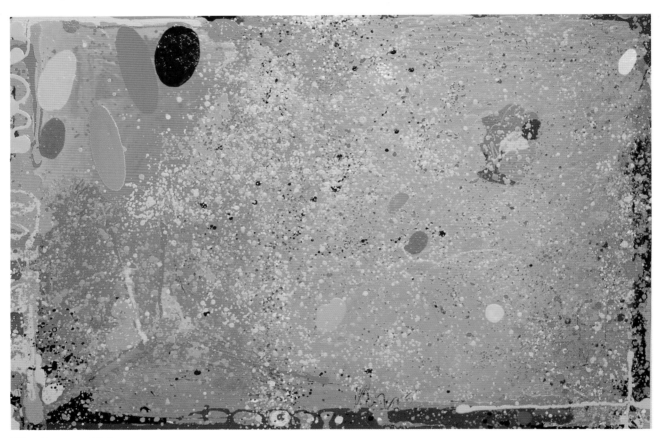

**Title**  *Barnum and Bailey*
**Year**  2013
**Credit**  Courtesy of the artist

# 롭 윈느
## Rob Wynne

뉴욕에서 출생하여 현재까지 이곳에서 거주하며 활동하는 롭 윈느는 문학, 텔레비전, 대화 등에서 암시적인 문구를 인용하여 작업하고 있다. 그는 1981년부터 21회 이상 개인전 및 다수의 그룹전에 참가했는데, 프랑스 퐁피두센터, 미국 보스턴 미술관, 뉴욕 현대미술관, 휘트니 미술관, 필라델피아 미술관 등 세계 주요 미술관에 그의 작품이 소장되어 있다.

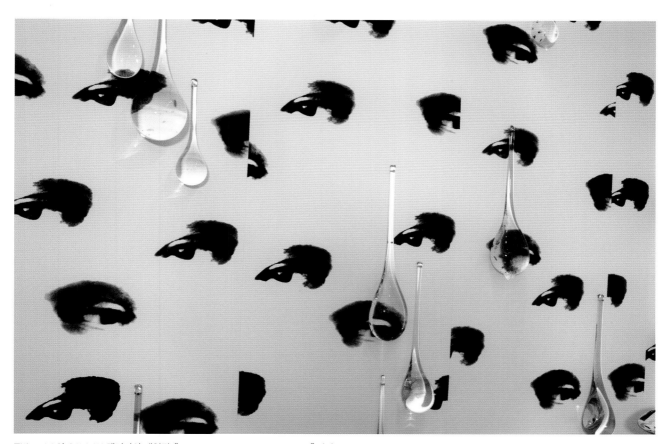

**Title**  LA의 GAVLAK 갤러리의 개인전 *"The Backstage of the Universe"* 전경
**Year**  2014
**Credit**  Courtesy of GAVLAK, Photo by Jeff McLane

## 신디 워크맨
### Cindy Workman

뉴욕 주 퍼체스 대학을 졸업하고 런던에 있는 첼시 스쿨 오브 아트에서 석사를 마친 후 오랫동안 그래픽 디자이너로 일했다. 이후 콜라주 아트로 뉴욕 예술계에 이름을 알리기 시작했으며 작품의 주제는 주로 여성에 관한 것으로, 뉴욕과 독일에서 활발한 작품 활동을 통해 대중과 만나고 있다.

**Title**  *No. 2*
**Year**  2000
**Credit** Courtesy of the artist

## 그리마네사 아모로스
### Grimanesa Amoros

페루 리마 출생으로 현재 뉴욕에 거주하고 있다. NEA 펠로우십, NEA 아트 인터내셔널, 브롱스 뮤지엄의 AIM 프로그램 등 다수의 수상 경력을 보유하고 있다. 미국, 유럽, 아시아, 남미에서 전시를 열었으며, 최근에는 제54회 베니스 비엔날레, 대만 국립미술관, 북경 아트 뮤지엄, 뉴욕 트라이베카 이세이 미야케, 타임스퀘어 공공미술 프로젝트 등에서 개인전과 공공미술 전시를 선보였다.

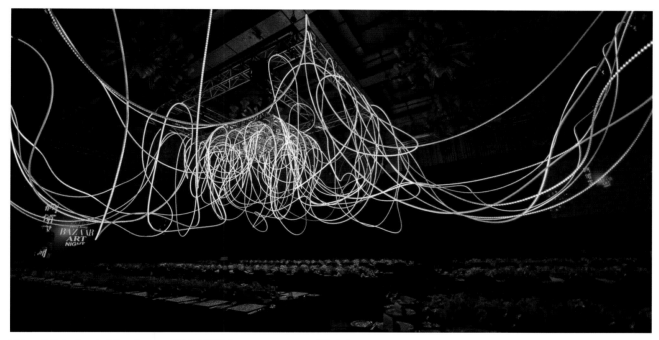

**Title**  홍콩 Art Basel 때 Four Season 호텔에 설치된 *Golden Connection* 작품 전경
**Year**   2013
**Credit**  Courtesy of the artist and Harper's Bazaar Art China, Photo by Grimanesa Amorós Studio

# 마이클 베빌라쿠아
## Michael Bevilacqua

롱비치 주립대학과 샌타바버라 대학교를 졸업했으며 이후 영국 케임브리지 대학교에서 예술과 기술을 공부했다. 베이징, 코펜하겐, 밀라노, 도쿄, 마드리드, 바르셀로나, 뉴욕 등 세계 각지에서 개인전을 열었다. 일본 미쓰니 컬렉션, 샌프란시스코 현대미술관, 그리스 데스테 재단, 노르웨이 아스트룹 피언리 현대미술관, 미국 휘트니 미술관 등에 그의 작품이 소장되어 있다.

**Title** *Mapping The Spaniard*
**Year** 2012
**Credit** Courtesy of the artist & Sandra Gering Inc., NY

# 켈리안 번스
## Kellyaan Burns

과정과 색채에 집중하는 추상주의 화가이다. 그녀의 작품은 많은 공공기관을 비롯해 민간 컬렉션에서 소장하고 있으며, 미국과 해외에서 전시 활동을 활발하게 하고 있다. 그녀는 현재 뉴욕 브루클린에 거주하고 있으며, 캘리포니아와 로스엔젤리스를 오가며 작품을 제작하고 있다.

**Title**   Occupying 시리즈 중 뉴욕 Brooklyn에 설치된 작품, *3:40 PM 4/28/08*
**Year**   2008
**Credit** Courtesy of the artist

아름다움을 창조할 수 있는 능력은 우리 모두에게 있다.
그렇기에 세상은 더욱 아름답게 변할 수 있는 것이다.
이런 놀라운 능력을 우리에게 선물하신 하나님께 감사의 인사를 바친다.

Thank God for all the creative people in the world!!